职业教育应用型人才培养培训创新教材

设计基础

陈健 ◎ 主编　陈春娜　孙莹超 ◎ 副主编

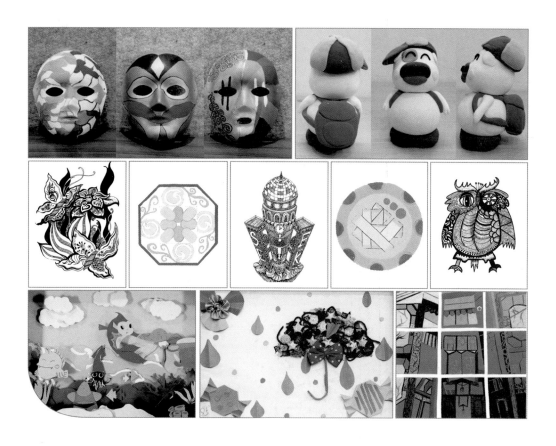

清华大学出版社
北　京

内 容 简 介

本书从平面构成、色彩构成和立体构成三大构成入手,系统介绍三大构成的知识结构,利用丰富的照片和插图进行分析,结合案例实践和拓展设计,把三大构成的知识融入到实际设计当中,把构成知识、设计思维训练与材料应用相结合,增强学生对不同材质、工具、表现技法的运用,进一步加深学生对三大构成的理解,使设计创意实体化。

本书具有较强的实用性和可操作性,易于操作和学习,可为以后的设计学习打下良好的基础,适合职业院校学生以及对设计基础感兴趣的人员使用。

本书封面贴有清华大学出版社防伪标签,无标签者不得销售。
版权所有,侵权必究。举报:010-62782989,beiqinquan@tup.tsinghua.edu.cn。

图书在版编目(CIP)数据

设计基础/陈健主编. —北京:清华大学出版社,2020.5(2025.2重印)
职业教育应用型人才培养培训创新教材
ISBN 978-7-302-54494-4

Ⅰ. ①设… Ⅱ. ①陈… Ⅲ. ①艺术—设计—高等学校—教材 Ⅳ. ①J06

中国版本图书馆 CIP 数据核字(2019)第 264878 号

责任编辑:王剑乔
封面设计:刘　键
责任校对:袁　芳
责任印制:刘　菲

出版发行:清华大学出版社
　　　　网　　址:https://www.tup.com.cn,https://www.wqxuetang.com
　　　　地　　址:北京清华大学学研大厦 A 座　　邮　编:100084
　　　　社 总 机:010-83470000　　邮　购:010-62786544
　　　　投稿与读者服务:010-62776969,c-service@tup.tsinghua.edu.cn
　　　　质量反馈:010-62772015,zhiliang@tup.tsinghua.edu.cn
　　　　课件下载:https://www.tup.com.cn,010-83470410
印 装 者:三河市君旺印务有限公司
经　　销:全国新华书店
开　　本:210mm×285mm　　印　张:7.75　　字　数:209 千字
版　　次:2020 年 5 月第 1 版　　印　次:2025 年 2 月第 7 次印刷
定　　价:59.00 元

产品编号:074748-01

前言

设计基础包括平面构成、色彩构成和立体构成,这三大构成已成为许多艺术院校的必修课程。学习三大构成可为设计课程在构成、色彩和材质理解、动手制作等方面打下基础,对于培养学生的设计素养、创意理念、表现技巧等有着重要的作用。

本书由专业教师在充分掌握了学生的学习规律,并积累了丰富的教学经验的基础上编写而成。本书从三大构成的基础知识点入手,逐步深入,并加入了案例实践和拓展设计,帮助学生提高对三大构成的认识,加深对设计的理解;同时增加了动手的部分,进一步深化设计基础教学内容。第1章平面构成包括点、线、面的基础知识及图形的构成方式。第2章色彩构成包括光与色的关系、色彩的对比与调和。第3章立体构成包括点、线、面、体的形态,半立体构成,并介绍了不同类型的材质。这3章都有案例实践,以加深学生对设计的理解。第4章拓展设计,其设计实践改变了原来设计基础枯燥乏味的学习,使学习变得生动且具有创意。

在本书的编写过程中,编者把教学内容和设计实践相结合。在内容编写上,力求深入浅出,精益求精,每个知识点都配以学生的作品或者对应的插图,务求广大读者能够更好地理解和接受。通过本书,读者不但能系统地学习设计基础理论知识,还可以把创意和设计通过设计实践表现出来,最终制作一件设计作品。

本书由陈健担任主编并负责平面构成章节的编写,陈春娜和孙莹超担任副主编,分别负责色彩构成和立体构成的编写,王育群参与部分章节的编写。书中引用了很多优秀的设计作品图,在此向设计者表示感谢。

相信本书能够为职业院校的学生和美术爱好者在学习"设计基础"这门课程时提供帮助,并进一步提高设计素养和创意理念。

编 者
2020年1月

目 录

第1章 平面构成 /1

1.1 从零理解点、线、面　　2
 1.1.1 点　　3
 1.1.2 线的延续　　8
 1.1.3 面的展开　　10
 1.1.4 案例实践：点、线、面创意表现　　14
1.2 从图形开始欣赏构成的美　　17
 1.2.1 对称　　18
 1.2.2 均衡　　20
 1.2.3 重复　　21
 1.2.4 渐变　　24
 1.2.5 近似　　26
 1.2.6 变异　　27
 1.2.7 密集　　30
 1.2.8 放射　　32
 1.2.9 案例实践：手机壳的设计与制作　　33

第2章 色彩构成 /37

2.1 色彩的魔力　　38
 2.1.1 认识光与色的关系　　40
 2.1.2 物体的颜色　　42
 2.1.3 色彩的分类　　42
 2.1.4 色彩的三要素　　42
 2.1.5 色彩的混合　　45
 2.1.6 案例实践：色相环、明度推移、纯度推移　　49
2.2 色彩视觉　　52
 2.2.1 色彩对比　　52
 2.2.2 色相对比　　52

 2.2.3 明度对比 58
 2.2.4 纯度对比 65
 2.2.5 面积对比 67
 2.2.6 冷暖对比 69
 2.2.7 案例实践：打造个性面具 70
 2.3 色彩调和 72
 2.3.1 同一调和 73
 2.3.2 类似调和 73
 2.3.3 秩序调和 74
 2.3.4 面积调和 74
 2.3.5 案例实践：家居产品设计应用之抱枕设计 77

第3章 立体构成 /79

3.1 点、线、面、体的形态 80
 3.1.1 点、线、面、体的形态元素 80
 3.1.2 三维空间中点、线、面的形态 82
 3.1.3 案例实践：轻黏土卡通手办——"捣蛋猪" 82
3.2 从二维到三维的延展 86
 3.2.1 二点五维构成 86
 3.2.2 半立体构成在三维形态的运用 87
 3.2.3 案例实践：立体纸质装饰画——《小鲤鱼历险记》 87
3.3 材质加工与应用 92
 3.3.1 不同类型的材质 92
 3.3.2 材质的运用 94
 3.3.3 案例实践1：综合材料装饰画——《浪漫雨后》 95
 3.3.4 案例实践2：手办制作——"麦兜"卡通角色 98

第4章 拓展设计 /103

4.1 综合实例1：手包设计——口金包制作 104
4.2 综合实例2：3D打印——游戏手办模型"独行侠" 111

参考文献 /116

DESIGN

第1章
平面构成

1.1　从零理解点、线、面

"构成"的概念产生于20世纪第一次世界大战之后。战争给人类带来了巨大的灾难,受到战争影响的艺术家们对艺术形态开始进行重新思考。此时涌现了多种艺术流派,在各种思想流派的碰撞中,先后出现了三个艺术流派,分别是受立体主义和未来主义影响的"俄国构成主义"(见图1-1)、奠定几何抽象主义理论的荷兰"风格派"(见图1-2)以及标志着现代设计教育诞生的德国"包豪斯"设计学院(见图1-3)。它们的出现使设计的发展产生了巨大的变化,并影响至今。

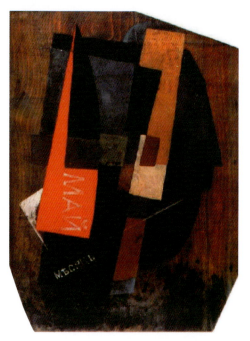

图1-1　俄国构成主义　塔特林《绘画浮雕》

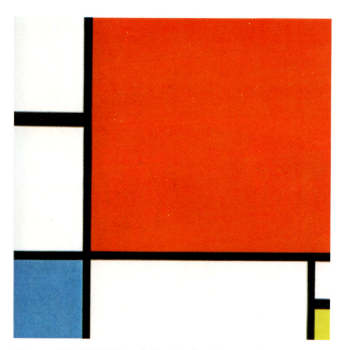

图1-2　荷兰"风格派"　蒙德里安《红黄蓝构图》

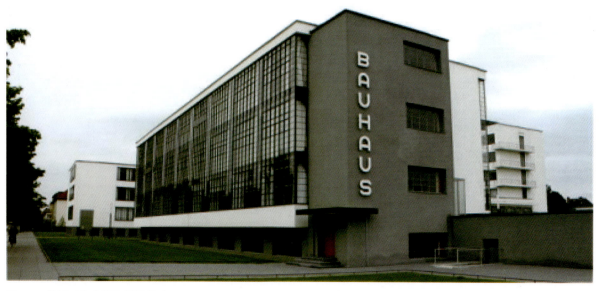

图1-3　德国"包豪斯"设计学院

受"俄国构成主义"、荷兰"风格派"及德国"包豪斯"设计学院的影响,出现了现代设计基础中的"平面构成""色彩构成"和"立体构成",简称"三大构成"。构成是指将一定的形态元素,按照视觉规律、力学原理、心理特性、审美法则进行的创造性的组合。

平面构成是指将既有的形态,包括具象形态和抽象形态——点、线、面,在二维平面内,依照美的法则和一定的秩序进行分解、组合,从而创造出全新的形态及理想的组合方式、组合秩序(见图1-4)。点、线、面是平面构成的基本元素。平面构成主要研究的是点、线、面及其在设计作品中的运用,以及按照美的法则如何进行创作。

图1-4 平面构成 赖金娣

1.1.1 点

1. 点的概念

在设计中,最小的单位是点。在二维平面空间里,点会受到形状、面积、位置、方向等因素的影响,这些因素影响着点的"性格"。

2. 点的变化

不同的点有着不同的"性格"特征。点的变化则直接影响画面的效果。例如,圆形实心的点显得饱满而充实,而中空的点则显得空洞;圆形的点充满运动和跳跃感,方形的点显得静止和稳定;排列规则的点富有节奏感,而排列不规则的点则显得自由和随意(见图1-5~图1-10)。

图1-5 圆形实心点

图1-6 圆形空心点

图1-7　圆形的点充满运动和跳跃感

图1-8　方形的点显得静止和稳定

图1-9　规则的点　程浩宇

图1-10　不规则的点　关钰妍

1）点的形状性格

点的形状分为规则形状的点和不规则形状的点。规则形状的点一般是指圆点、方点和带角的点等；不规则形状的点一般是指在形状上没有限制，形状变化较为自由、随意的点。

不同形状的点有不同的特点：圆形的点显得饱满、圆润、光滑、运动；方形的点显得稳定、方正、静止；带角的点显得尖锐、给人不适感；不规则的点显得自由、随意、流动跳跃、不安定、充满变化感。

2）点的面积对比

点的面积大小在画面中所造成的视觉冲击力是不一样的，通过对比可以产生出丰富的画面效果，如图 1-11 所示。

图1-11　点的面积对比

3）点的位置与聚散

点所在的位置不同，在画面中形成的视觉效果也会不一样，如图 1-12 所示的九宫格展示最为明显。

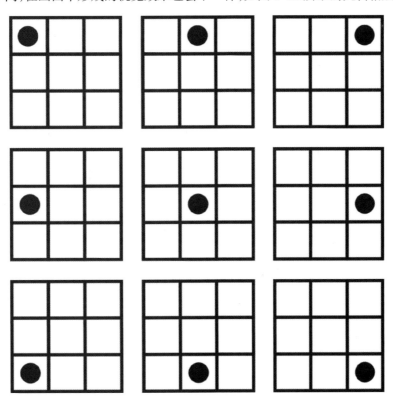

图1-12　点的位置变化

一定数量的点在空间中居于不同的位置,通过不同的组合、聚散变化,产生不一样的效果,如图1-13和图1-14所示。

图1-13　点的聚散变化1　陈家健

图1-14　点的聚散变化2　文佩蓉

4）点的方向变化

通过不同的点在组合和大小等的变化,可以使点形成一定的方向感,使画面具有一定的倾向性,如图1-15和图1-16所示。

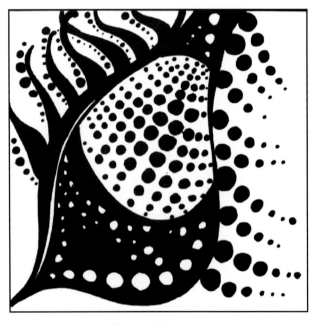

图1-15　点的方向变化1　文佩蓉

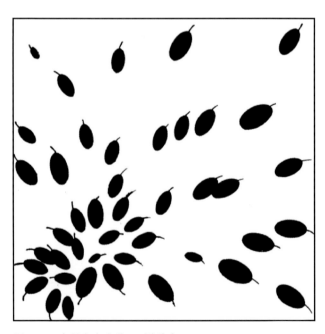

图1-16　点的方向变化2　周爱咏

3. 点的构成方式

点的构成可以分为等点图形、差点图形和网点图形。

1)等点图形

等点图形是由形状、大小相同的点构成的图形。等点图形组织具有稳定性,不同的组合方式可以变化出不同的效果,如图1-17和图1-18所示。

图1-17　等点图形1　余嘉盈

图1-18　等点图形2　薛泳珊

2)差点图形

差点图形是由形状相同、大小不同的点构成的图形。差点图形充满了运动感、节奏感和表现力,如图1-19和图1-20所示。

图1-19　差点图形1　黎蓓仪　　　　　　　　　　　　　　　　图1-20　差点图形2　卢家杰

3）网点图形

网点图形是由各种不规则的点按同一规律间歇重复、增长或减少而构成的图形。由网点图形构成的画面充满现代感，结合计算机设计制作手段，可以使图形变化更加丰富，如图1-21和图1-22所示。

图1-21 网点图形1

图1-22 网点图形2

1.1.2 线的延续

1. 线的概念

线是由无数的点组成的，线是点的延续和延长。线的形式有直线、曲线、折线、粗线、细线等形式，如图1-23和图1-24所示。

图1-23 线的变化1 黎蓓仪

图1-24 线的变化2 何洛菲

2. 线的变化

不同的线在平面设计中呈现出不同的变化特点：

长线有延长感，断线显得紧促；

直线感觉理智，曲线富于变化；

水平线显稳定，垂直线显挺拔；

粗线凸显力度，细线效果纤细；

轻的线条柔软，重的线条结实……

线条的长短、粗细、曲折变化形成了丰富的视觉效果。

3. 线的构成方式

1）等线图形

等线图形是指粗细相等的线排列组合构成的图形，可以是等直线、等曲线、放射线、倾斜线或黑白交替的等线。通过线条的长短和组合变化达到表达画面感觉的效果。图1-25所示的长线表现雨的效果；图1-26所示的有规则的短线组合表现编织效果。

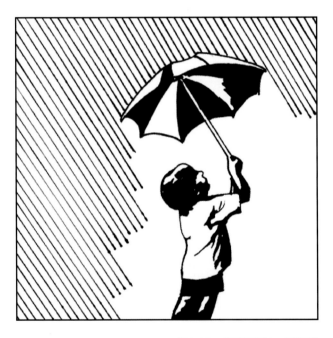

图1-25　等线图形1　何婉婷　　　　　　　　　　图1-26　等线图形2　程浩宇

2）差线图形

差线图形是指粗细不同、不规则的线排列组合构成的图形。图1-27所示的线条粗细的变化表现花朵的节奏变化；图1-28所示的线条的变化则表达块面转折的简洁明快感觉。

3）屏线图形

屏线图形是指线从一端到另一端呈现断续变粗或变细的排列特征而构成的图形。图1-29所示的爱心图形通过屏线图形的表现，画面感觉变得丰富且有动感；图1-30所示图形则把特殊的空间感觉表现了出来。

图1-27　差线图形1　余嘉盈

图1-28　差线图形2　胡惠嘉

图1-29　屏线图形1　郑祺允

图1-30　屏线图形2　梁榆威

1.1.3　面的展开

1. 面的概念

无数的点组成线，无数的线组成面。几何学中"面"是"线移动的轨迹"（见图1-31）。

2. 面的空间关系

在画面中，可以通过面不同的构成关系产生不同的效果。一般来说，面的构成关系有以下几种：分离关系、连接关系、重叠关系、透叠关系等。

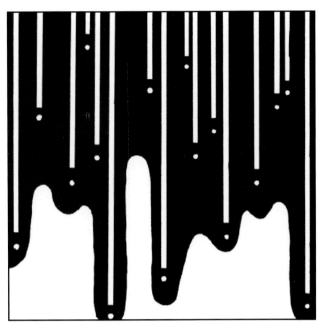

图1-31 面的概念 杨颖瑜

1）分离关系

图形之间有一定的空间距离,没有产生接触或者连接。分离关系在画面中往往给人以一种疏离感,如图 1-32 所示。

图1-32 分离关系

2）连接关系

图形之间在边缘上产生一定的接触,两者之间具有一定的连接关系,如图 1-33 所示。

3）重叠关系

一个图形覆盖在另一个图形的上面,两个图形之间产生上下、左右的空间关系,如图 1-34 所示。

4）透叠关系

一个图形覆盖在另一个图形上面,重叠的部分转化为透明的状态,能够看清楚内部的结构和形状关系,具有丰富的层次感,如图 1-35 所示。

12 设计基础

图1-33　连接关系

图1-34　重叠关系

图1-35　透叠关系

3. 面的构成方式

面的大小、位置、形状等在画面中都有着举足轻重的作用,面的变化影响着整个画面的效果。

面的形态可以分为规则形的面和不规则形的面。

1)规则形的面

规则形的面由圆形、方形、角形等规则的几何图形所组成,如图1-36和图1-37所示。

图1-36　规则形的面1　黎蓓仪

图1-37　规则形的面2　梁顺钰

2)不规则形的面

不规则形的面是由曲线、直线围成的复杂的面,其个性复杂,同一形态可因观察环境和观察主体主观心态的不同而产生理解上的变化,可表现较为复杂的情绪,如图1-38和图1-39所示。

图1-38　不规则形的面1　梁顺钰

图1-39　不规则形的面2　霍泳辉

1.1.4 案例实践：点、线、面创意表现

创意来源于生活，来源于最普通、平凡的想法。一个简单的图形，通过点、线、面的组合，往往会产生出意想不到的效果。

1）案例实践1：点、线、面的组合

设计要求：

（1）在A4纸上随意勾勒一个简单的图形，并通过点、线、面不同的组合方法来丰富画面的效果。

（2）工具：铅笔、签字笔或者针笔。

（3）完成时间为1课时。

如图1-40所示展现的就是点、线、面多种不同的组合方式，通过不断地重复、组合、变形等产生新的变化，使得原本简单的图形充满了视觉的魅力。

图1-40　点、线、面组合效果　廖坤桥

2）案例实践2：自定义一个主题进行创意表现

设计要求：

（1）在A4纸中勾勒一个物品的外形结构，通过点、线、面进行创意表现，使物品更富有表现力。

（2）工具：铅笔、签字笔或者针笔。

（3）完成时间为2课时。

优秀设计作品如图1-41～图1-47所示。

图1-41 优秀作品1 刘淙仁

图1-42 优秀作品2 邱欣欣

图1-43 优秀作品3 佚名

图1-44 优秀作品4 陈家健

图1-45 优秀作品5 黎蓓仪

图1-46 优秀作品6 文佩蓉

图1-47 优秀作品7 余嘉盈

1.2 从图形开始欣赏构成的美

平面构成中有两个重要的构成要点,分别是"基本形"和"骨格"。"基本形"一般是指构成图形中的"形态"或者"构成元素"。"骨格"是为了确定基本形组合方式而设计的框架结构,它确定了基本形在构成中的大小、位置、方向等,如图1-48和图1-49所示。

图1-48 基本形

图1-49 基本形与骨格

平面构成中有以下八种重要的表现形式，分别是对称、均衡、重复、渐变、近似、变异、密集、放射。

1.2.1 对称

1. 对称的概念

对称是均衡的基本形式，就如同天平的两侧，图形的视觉分量相等，从而产生对称的感觉。对称图形在画面中富有强烈的装饰效果，稳定中不失活泼，广泛运用在标志、图形、纹样等设计中，如图1-50所示。

2. 对称的表现形式

1）轴对称

轴对称是指以直线划分图形，其两边的部分完全相同，这根直线就被称为对称轴，两边的部分互为对称形态。图1-51和图1-52所示的轴对称图形具有强烈的装饰效果，这些纹样设计一般多用于衣服、地砖等的图案中；图1-53和图1-54所示的轴对称图形造型简洁、大方，具有强烈的视觉冲击力，一般在标志设计上使用较多。

图1-50 对称 黎蓓仪

图1-51 轴对称1 何婉婷

图1-52 轴对称2 伍婉明

2）中心对称

中心对称是指某图形通过中心一点任意引一条直线，能把此图形分为完全相同的两部分，这个点即为对称点。中心对称的图形在视觉上具有扩展、收缩和运动的特点，如图1-55～图1-57所示。

图1-53 轴对称3 邓海燕

图1-54 轴对称4 周爱咏

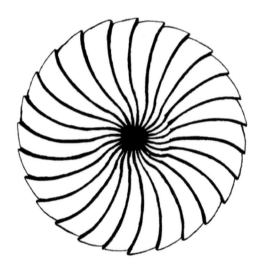

图1-55 中心对称1 梁展鹏

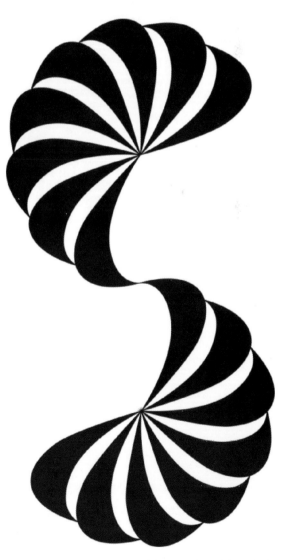

图1-57 中心对称3 佚名

图1-56 中心对称2 佚名

1.2.2 均衡

1. 均衡的概念

均衡是指画面中所处支点两侧的部分虽然在大小、形态、主次等方面不尽相同,但能够使视觉达到某种均衡效果。图1-58在代表学生校服的拉链两侧分别设计了书籍和文具,这些都是学生的学习用品,利用中间的拉链进行了切割,书籍和文具在视觉、分量以及内容上都形成了均衡的感觉。

图1-58　均衡　文佩蓉

2. 均衡的表现形式

1)大小均衡

两侧不同体量的形态距离画面的支点远近不同,体量大的距离支点近,体量小的距离支点远,从而产生视觉的平衡,如图1-59所示。

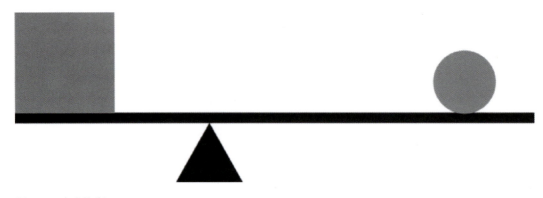

图1-59　大小均衡

2）形态均衡

两侧形态的性质（如金属和木头、男和女、方与圆等）有区别，但如使体量大体相等，黑白关系一致，类别属性相同，处于对称的位置，也可产生平衡感，如图1-60所示。

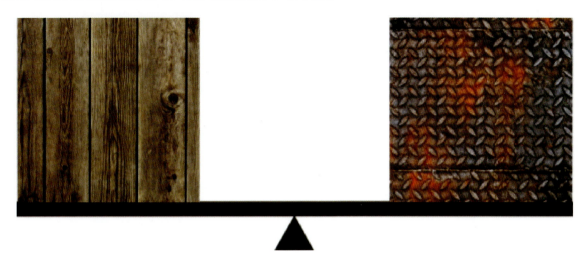

图1-60　形态均衡

3）主次均衡

两侧形态的精彩醒目程度处理不同，可以使不同体量却又处于支点两侧相同位置的部分产生平衡感，如图1-61所示。

图1-61　主次均衡

图1-62和图1-63两幅作品综合使用了上述三种均衡的表现方法，在画面内容、颜色分割和表现形式方面都有了呼应。

1.2.3　重复

1. 重复的概念

重复是指不断地使用同一个形象作为基本形，在同一画面中反复出现。图1-64所示的重复出现的图形有着反复强调的特点，起到加深印象的作用。

图1-62 均衡1 熊巧仪

图1-63 均衡2 邱欣欣

图1-64 重复 何彩彤

2. 重复的表现形式

1）绝对重复

绝对重复是指基本形按照完全相同的骨格，不改变其中的任何部分进行排列组合构成画面，如图1-65所示。

图1-65 绝对重复1 基本形和骨格

绝对重复图案具有强烈的装饰感,简单图形通过重复会产生不同的构成效果,如图1-66和图1-67所示。

图1-66 绝对重复2 杨思铭

图1-67 绝对重复3 赖金娣

2)相对重复

相对重复的基本形在大小、位置关系上可以有一定的变化,其骨格也可以进行一定的变化,如图1-68所示。

在按照基本形和骨格的排列下,相对重复较绝对重复在画面上可以更加自由和灵活,图形更具有变化,如图1-69和图1-70所示。

图1-68 相对重复1 基本形与骨格

图1-69 相对重复2 梁颖

图1-70 相对重复3 李华恩

1.2.4 渐变

1. 渐变的概念

渐变是骨格或基本形循序地变化过程中呈现出阶段性秩序的构成形式,反映的是运动变化的规律。图1-71通过渐变的方法在画面中表现一家三口,理性的变化技巧表现出富有人情味的设计。

图1-71 渐变1 唐洁雯

2. 渐变的分类

1）绝对重复骨格下的基本形渐变

绝对重复骨格下的基本形渐变是指在平面构成的画面中,骨格采用绝对重复骨格,而基本形发生变化。

在绝对重复的骨格下,基本形可以做大小、方向、位置、数量、性质等的变化,从而产生渐变效果(见图1-72和图1-73)。图1-72通过从上到下的形态变化,灵活地把几种扫把的形状通过渐变表现出来,画面简洁突出;图1-73则是通过找到少女与可乐瓶的共同点,然后在造型上进行变化,富有思想和设计感。

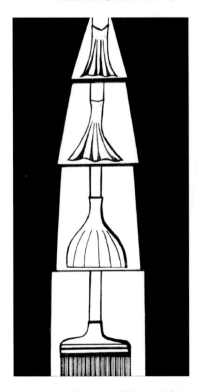

图1-72 渐变2 吴永思

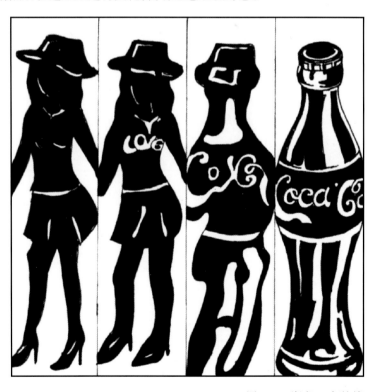

图1-73 渐变3 何婉婷

2）在渐变骨格下的渐变

在渐变骨格下的渐变是指在绝对重复骨格的基础上通过调整作用线,使之产生疏密变化的骨格。渐变性骨格依据"等差数列"或"等比数列"作为标准,有规律地做宽窄或方向等不同的渐次循序的改变。

渐变骨格在画面中可以根据实际需要进行画面上的切割和变形,因此比绝对重复骨格下的基本形渐变更具有灵活性。图 1-74 所示的人物的渐变使用了渐变骨格,人物变化更加生动活泼,具有感染力;图 1-75 所示的音符的渐变在箭头的指引下显得更富有节奏感,与音符的跳动完美结合。

图1-74　渐变4　黎蓓仪

图1-75　渐变5　梁展鹏

1.2.5　近似

1. 近似的概念

近似是形体间少量的差异与微小的变化,是通过比较形体之间的微弱变化来达到看似一致的效果。图 1-76 中蝴蝶、剪刀、手指等都具有共同点,设计者通过这些共同点进行组合变化,形成一幅近似表现形式的作品。

图1-76　近似1　梁梓健

2. 近似的分类

1）单纯意义的基本形近似

单纯意义的基本形近似是指首先确定一个基本形,在对其不发生质的变化的基础上只做少量微妙的形态、大小、位置的变化,并且进行画面的组合、重复。

2）重复骨格的基本形近似

重复骨格的基本形近似可以分为有作用性重复骨格的基本形近似和无作用性重复骨格的基本形近似两种。

（1）有作用性重复骨格的基本形近似：骨格表现为相同性质的复数存在方式和对基本形范围的固定。它能够使较为活跃或较为复杂的基本形服从于骨格的安排。在图1-77中,九个眼镜在造型方面进行了微妙的变化,在有作用性重复骨格的作用下,通过位置、形状变化使画面的形式感更为强烈。

（2）无作用性重复骨格的基本形近似：它是相对于有作用性重复骨格而言的,指近似的基本形在一种无形的重复骨格的界定下存在。在图1-78中,不同状态、形状的绳子在画面中形成动态性的变化。

1.2.6　变异

1. 变异的概念

变异是指具有相异因素的形态同时作用,从而产生视觉反差的效果。在画面中,变异可以使画面更加活泼,视觉冲击力更大,更能吸引视线,突出主题,如图1-79所示。

图1-77　近似2　吴永思　　　　　　　　　　图1-78　近似3　梁展豪

图1-79　变异1　梁展鹏

2. 变异的分类

1）画面骨格排列方式的变异

可以在有秩序中出现无秩序，也可以在无秩序中出现少数有秩序。图1-80所示的变异部分与基本形既有联系，又有区别，变异成为视觉的焦点；在图1-81中，平行直线中间出现折断，使折断部分成为关注的焦点。

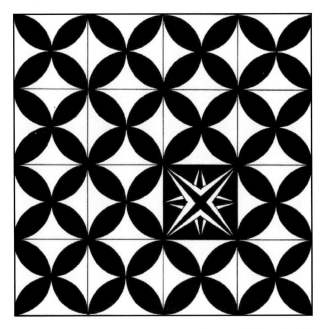
图1-80　变异2　赖金娣

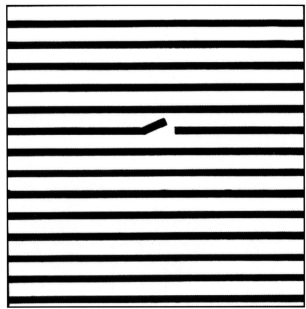
图1-81　变异3　梁展豪

2）画面中单一形态的局部与整体的变异

画面由单体构成，在其形体自身内部存在小部分的变异。图1-82和图1-83所示的设计灵感都是来源于日常生活，非常具有趣味性，达到引人注目的目的。

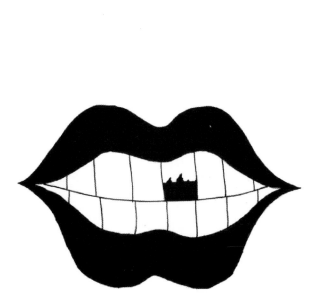
图1-82　变异4　叶碧莲

图1-83　变异5　卢慧筠

3）画面表现形式的变异

画面表现形式的变异是指形状、大小、位置、明度、质地、方向、动静等的变异。图1-84在类似人形造型的心脏位置进行了变异，既突出了心脏的特点，又引起了观众的注意；图1-85所示的富有装饰味的女性泳衣，最右边的泳衣在位置上进行了上下颠倒，使得画面更加生动有趣。

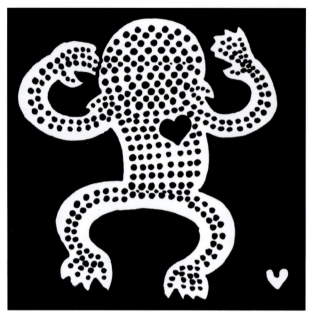

图1-84 变异6 黎蓓仪

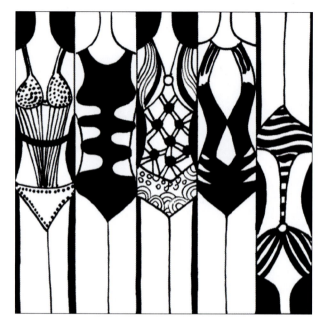

图1-85 变异7 邱欣欣

1.2.7 密集

1. 密集的概念

密集是"疏"和"密"相对而言的。生活中表现出来的集结现象转化为平面构成中经常运用的构成方式，被称为"密集"，如图 1-86 所示。

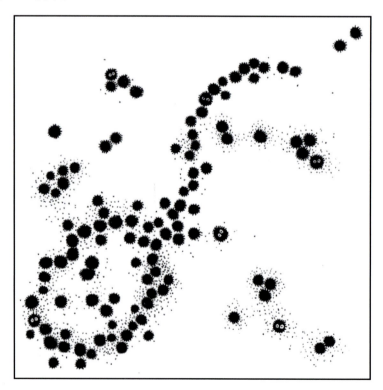

图1-86 密集 叶碧莲

2. 密集的分类

1）点的密集

点的密集是指画面中小而多的形象趋于一点的集合。图1-87通过点的疏密变化表现长颈鹿群的动态及虚实变化；图1-88通过不同形状的点的组合形成疏密变化，如同孩子涂鸦般活泼与动感。

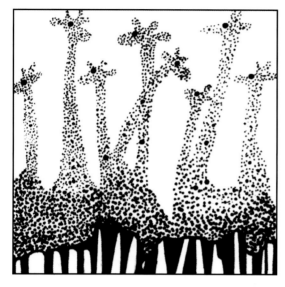

图1-87　点的密集1　卢慧筠

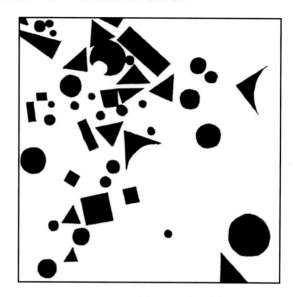

图1-88　点的密集2　唐洁雯

2）线的密集

线的密集可以通过线条的长短、粗细、曲直、轻重等进行组合。在图1-89中，线的密集主要体现在项链和耳环的表现上。线的密集的表现方法使得项链和耳环更为生动，更具设计感。

3）面的密集

面的几何可以通过面的大小、形状、位置、性质等进行组合。由于在画面中，面所占的比例比较大，因此面的密集对画面也会产生比较大的影响。在图1-90中，简单的栏杆通过面的密集进行设计，在画面中形成强烈的节奏感。

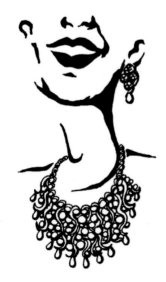

图1-89　线的密集　黎蓓仪

图1-90　面的密集　罗敏灵

1.2.8 放射

1. 放射的概念

放射是从一个中心,以重复的形状或具有渐变性质的骨格,均匀展开。这是一种有秩序的方向性运动的过程,如图 1-91 所示。

2. 放射的分类

1)同心式放射

同心式放射是指基本形根据放射骨格线,围绕着同一个中心,并且其直径和边长需按照严格规律变化,达到放射效果。同心式放射在视觉上具有强烈的向外扩张的感觉,如图 1-92 和图 1-93 所示。

图1-91 放射 伍婉明

图1-92 同心式放射1 梁展鹏

图1-93 同心式放射2 刘劲祥

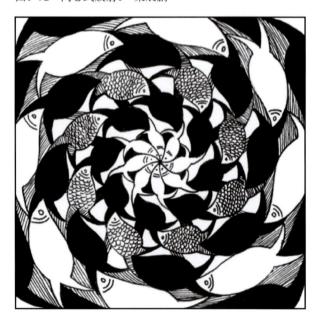

图1-94 向心式放射 沈慧芳

2）向心式放射

向心式放射是指所有的骨格线指向一点,是一个发散或聚集的过程。在图1-94中,向心式放射在画面中形成强烈的动感,图1-94结合鱼群进行表现,在视觉上更具有流动性。

3）多中心点的放射

多中心点的放射是指在同一画面中同时出现两个或两个以上的放射构成方式。多中心点的放射有着形体丰富、视点分散、画面空间复杂的特性。这种放射会形成更为复杂的空间感觉,容易产生视觉中的错觉效果,如图1-95和图1-96所示。

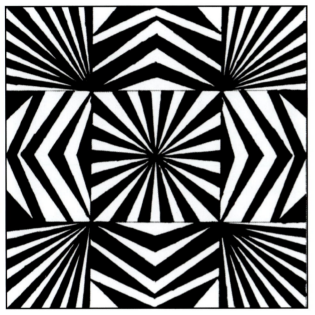
图1-95　多中心点的放射1　周嘉意

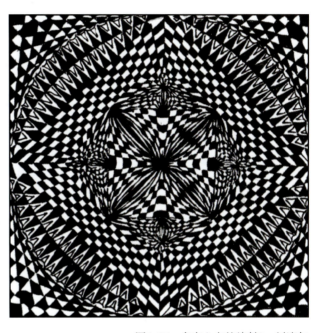
图1-96　多中心点的放射2　刘淙仁

1.2.9　案例实践：手机壳的设计与制作

运用平面构成的基本元素（点、线、面）及平面构成的构成形式（对称、均衡、重复、近似、渐变、变异、密集、放射），按照要求完成作业。

设计要求：

（1）设计主题为手机壳图案（型号不限,要求手机壳是白色的）。

（2）内容不限,黑白对比强烈,手工制作效果良好。

（3）颜色：黑白。

（4）设计提示：可以围绕一个你感兴趣的主题进行设计,并且要考虑设计符合使用者的兴趣爱好。

（5）完成时间为1课时。

优秀设计作品如图1-97～图1-104所示。

图1-97：图形运用了排列的方法,既统一又富于变化。

图1-98：花与蝴蝶灵活处理,表现出点与点之间的配合与协调、点的聚散变化。

图1-99：叶子的表现与底面色块形成了强烈的线与面的对比。

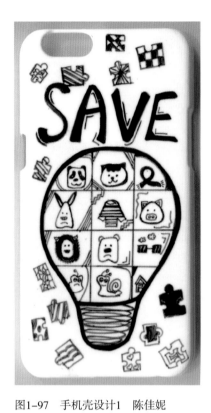 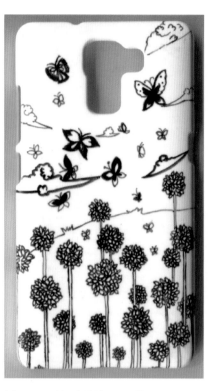 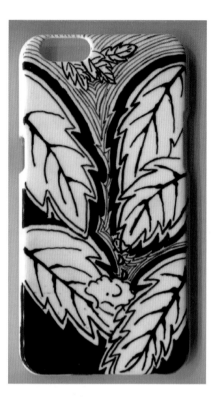

图1-97　手机壳设计1　陈佳妮　　　图1-98　手机壳设计2　冯紫云　　　图1-99　手机壳设计3　郭海岚

图1-100：通过"圣诞"元素，对点、线、面进行组合与呈现，设计效果轻松活泼。

图1-101：运用了经典的点、线、面组合，给人理性的感觉，构成效果强烈。

图1-102：玫瑰花的设计主要是运用了点的组合，画面灵动活泼。

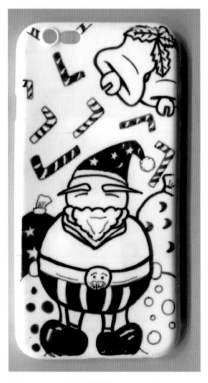 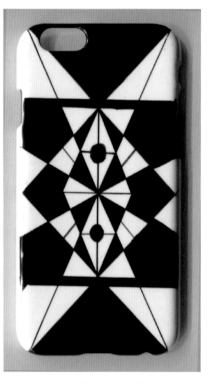 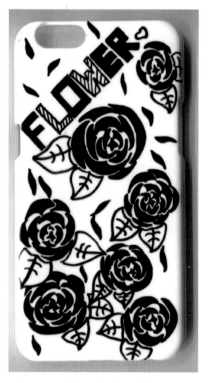

图1-100　手机壳设计4　李叶萍　　　图1-101　手机壳设计5　梁诗铭　　　图1-102　手机壳设计6　刘丽莎

图 1-103:"鱼"的图形设计结合了点、线、面的运用,鱼鳞运用了渐变效果,富有很强的装饰感。

图 1-104:"沙漏"的设计主要运用了线的组合,通过直线和曲线、长线与短线的组合,把"沙漏"的特点很好地表现了出来,形式感强烈。

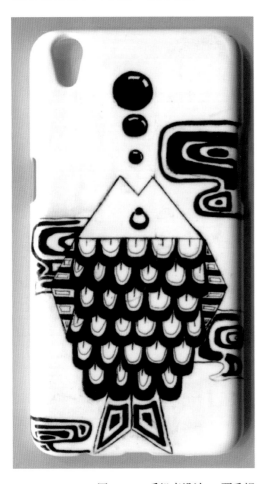

图1-103 手机壳设计7 覃秀妮

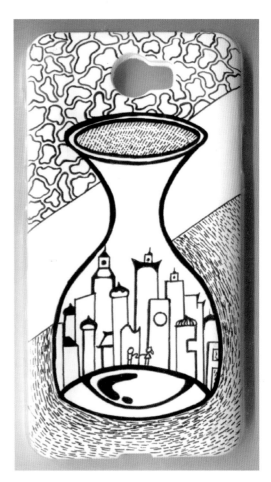

图1-104 手机壳设计8 周慧琳

DESIGN

第 2 章
色 彩 构 成

色彩构成是设计基础课程中的三大课程之一,是艺术与设计的视觉造型基础。色彩构成是研究色彩的来源、物理/化学性质及给人带来的生理和心理体验,并通过大量的、系统的色彩训练培养和提升我们对色彩的感觉和敏锐度的课程。

2.1 色彩的魔力

每当我们睁开眼睛,就会看到各种颜色,从大自然所感知的色彩到生活中所面对的琳琅满目的色彩。可以想象的是,如果没有色彩,我们的生活将变得黯淡无光、乏味无趣,是色彩赋予形体更丰富、更深厚的寓意和情感,如图 2-1 ~ 图 2-5 所示。

图2-1　风景中的色彩

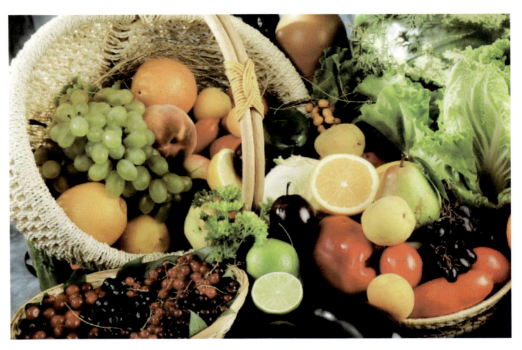

图2-2　食材中的色彩

图2-3　色彩在食物色彩设计中的体现

图2-4　色彩在服装设计中的体现

图2-5 色彩在空间设计中的体现

2.1.1 认识光与色的关系

光是产生色彩的首要条件，没有光就没有颜色。我们之所以能看到各种物体，是因为光的反射。1665年，英国科学家牛顿做过一个实验，将一束太阳光从细缝中引入暗室，通过三棱镜的折射，白色的太阳光被分解为红、橙、黄、绿、青、蓝、紫七种宽窄不一的颜色，并以固定的顺序构成一条美丽的色带（见图2-6和图2-7）。这与我们所看到的彩虹是一样的，这种现象称为光的分解，形成的彩带就是光谱。同时，若将七色光用聚光透镜进行聚合，这些被分解的颜色又会恢复成原有的白色。所以，我们感受到的白色光实际上是由于七种色光混合而成的。当白光通过三棱镜时，各种色光由于波长不同，有着不同的折射率，而被显示出本色。其中，红色的波长最长，折射率最小；紫色的波长最短，折射率最大。白色因为是混合而成的，被称为复色光，而红、橙、黄、绿、青、蓝、紫不能再被分解，所以被称为单色光。

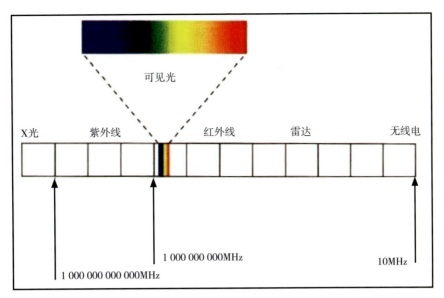

从图中可知可见光只是很小的一部分。

图2-6 电磁光谱

图2-7 美丽的色带

2.1.2　物体的颜色

实际上物体本身没有颜色,但是物体表面具有吸收与反射光的能力,因各种物体表面的分子构造不同,所以吸收和反射光就不同,眼睛就会看到不同的色彩。如白色日光下,物体表面如果吸收日光中红色以外的其他色光,仅将红色光反射出来,那么我们看到它呈现的就是红色(见图2-8)。我们看到物体呈现白色,是因为物体将照射到它上面的所有光都反射了,这些光叠加在一起是白色的,又反射到我们眼睛里,所以我们说这个物体是白色的(见图2-9)。而看到物体呈现黑色也是一样的道理,只是黑色正好相反,物体将照射到它上面的所有光都吸收了,我们看不到从它上面发出的任何反射光,所以认为它是黑色的。需要说明的是,物体由于本身没有颜色,它会随光源的变幻而展现不同的色彩,但我们通常会对物体有恒定的色彩概念,比如蓝色的海洋、红色的苹果等,所以即使这些物体在不同的光源下呈现不同的色彩,我们仍认为海洋是蓝色的,苹果是红色的,这对我们认识或描述色彩都有直接的意义。

图2-8　物体的颜色1

图2-9　物体的颜色2

2.1.3　色彩的分类

色彩可以分为两大类:无彩色和有彩色。

黑、白、灰由于没有色相和纯度,它们只有明度,属于无彩色(见图2-10)。光谱中的红、橙、黄、绿、青、蓝、紫具有明确的色相和纯度,即视知觉能感受到某种单色特征的色彩都属于有彩色。包括某种色相感的灰色,如蓝灰等,都属于有彩色。一些特殊色如金色、银色、荧光色等色不能混合出其他有彩色,但它们之间互相混合以及它们和有彩色及无彩色之间的混合却可以制造出别致的色彩,如图2-11所示。

2.1.4　色彩的三要素

色相、明度、纯度在色彩学上被称为三要素,这三者决定了色彩的面貌和性质;反之,任何色彩都可用这三者进行表示,它们是色彩最基本和重要的构成要素。

1. 色相

色相是指色彩的相貌,也指特定波长的色光显示出的色彩感觉,如光谱中的七种颜色,它们是最基本的色

相。其他诸如玫红、柠黄、翠绿等也是色彩特定的色相,它们是因为色光波长的细微差别所致。将这些色彩分别加黑或白,色彩发生的变化只是明度变化,色相并未改变。但在纯度和明度上的多寡变化,可以影响原色相的视觉特征和个性。一幅画或一个设计,其主要的色彩倾向往往是色相在起调性作用。

图2-10 无彩色

图2-11 有彩色

为了更方便地观察和了解色彩,色彩学专家又设计了专门的色相环,以清晰渐变的视觉秩序引导人们正确看待色彩。其中,最具有代表性的有 P.C.C.S 色相环(见图 2-12)和孟赛尔色相环(见图 2-13)。

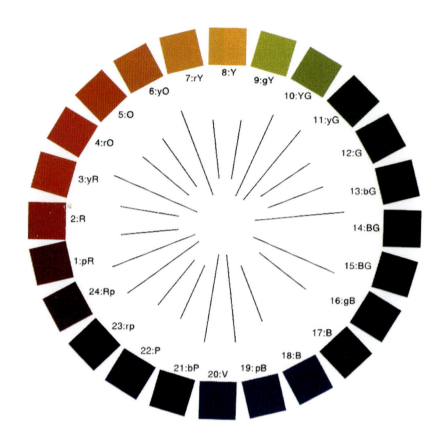

图2-12 P.C.C.S色相环

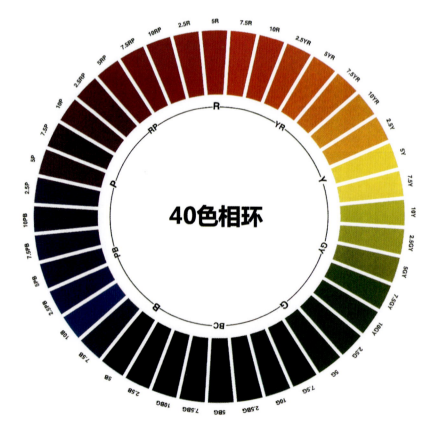

图2-13 孟赛尔色相环

将红、橙、黄、绿、蓝、紫等纯色以顺时针的环状形式排列，就是最简单的色相环，以这六种颜色为基础，进而求出它们之间的中间色，可以得到十二色相环（见图2-14），再以这十二种色彩为基础，求出它们之间的中间色，可以得到二十四色相环。色相环是最高纯度的色相依次渐变的组合，体现着不同色相美妙色彩的转变关系。

2. 明度

明度是指色彩的明暗程度。色度学上称为光度、深浅度。色彩明度可以从同一色相的明度和不同色相的明度进行分析。明度在色构学中被称为色彩的骨架。任何颜色都有它的明暗关系，是色彩关系的构架，且有自身的美学价值和表现魅力。没有明暗关系的构成，色彩也会失去分量而显得无力。只有介入明暗变化，才可展示出色彩的视觉冲击力和丰富的变化。

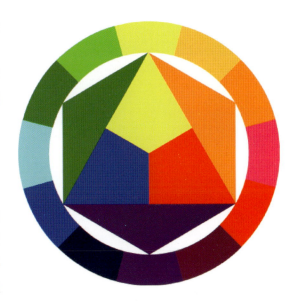

图2-14　十二色相环

在无彩色中，最高明度和最低明度分别为白色和黑色，灰色居中（见图2-15）。在有彩色中，明度也各不相同，其中黄色明度最亮，紫色明度最低。

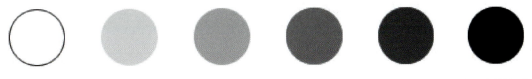

图2-15　明度的高低排列

提高色彩明度的方法有两种：一是加入白色；二是稀释颜色。

图2-16为各色分别加上不同程度的黑色和白色所呈现的色彩变化。

3. 纯度

纯度是指色彩的纯净度，也叫色彩的饱和度。它取决于色彩波长的单一程度。可见光谱中的各种单色光为极限纯度，是最纯的颜色。当一种颜色加入黑、白、灰以及其他颜色时，纯度自然就会降低。孟赛尔色立体图中（见图2-17）采用了14级的纯度变化。红色纯度最高，为14级，黑、白、灰纯度为零，橙、黄、紫纯度居中，纯度最低的是蓝色和绿色。

2.1.5　色彩的混合

生活中存在着五颜六色的色彩，很多色彩都是由多种颜色混合而成的。例如，灯光、舞台背景以及绘画、印刷品等所呈现的各种色彩。其中，不能用其他颜色混合而成的色彩叫原色，用原色可以混合出其他颜色。色彩混合有三种：一种是光色混合（也叫加法混合）（见图2-18）；另一种是物色混合（也叫减法混合）（见图2-19）；还有一种叫空间混合。光色的三原色包括红、绿、蓝，物色的三原色为红、黄、青。

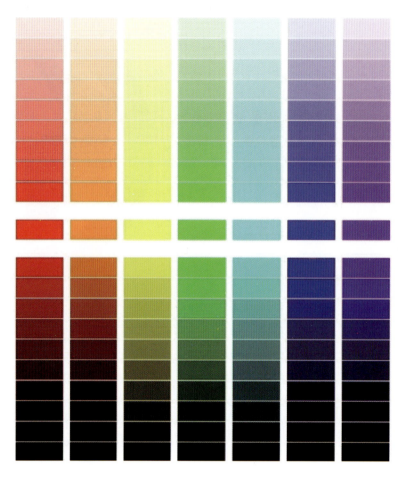

图2-16　色彩的明度变化

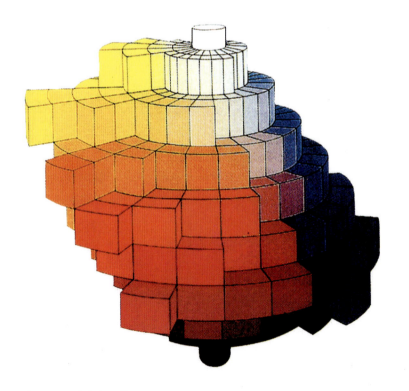

图2-17　孟赛尔色立体图

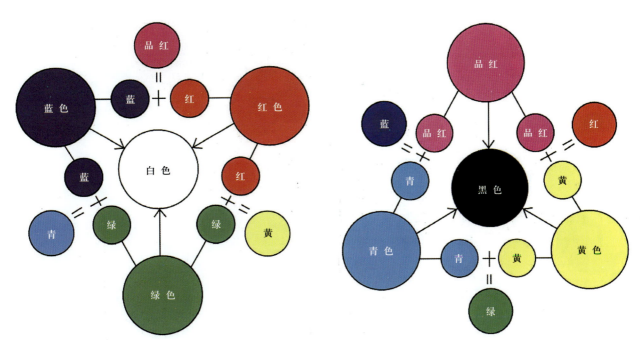

图2-18　光色混合原理　　　　　　　　图2-19　物色混合原理

（1）光色混合也叫加法混合，其特点是把混合的各种色光的明度相加，混合的色光越多，明度越高，色相相应变弱，一般应用于舞台照明和摄影。例如，红光＋绿光＋蓝光＝白光；红光＋绿光＝黄光；红光＋蓝光＝品红色光；绿光＋蓝光＝青色光。

（2）物色混合（也叫减法混合）是色素的混合、色料的混合，其特点与光色混合相反，混合后的色彩在明度和纯度上较之最初的任何一色都会有所下降。物体的颜色是白光中部分光选择吸收后的结果。

色料的三原色是红、黄、青，原色之间两两混合出来的颜色称为间色，橙、绿、紫是间色。三原色以相同比例混合出来的颜色为黑色。如果两种颜色混合出来的颜色是黑色或者灰色，那么这两种颜色为互补色，如红色和绿色、橙色和蓝色、紫色和黄色。

其他颜色混合，例如，品红＋柠檬黄＝橙色；品红＋湖蓝＝紫色；湖蓝＋柠檬黄＝绿色；品红＋柠檬黄＋湖蓝＝黑色。

需要注意的是，从理论上讲，色料的三原色按照不同的比例可以混合出一切颜色，但由于色料性格本质的不同以及混合时分量多少的不同都会影响其呈现的效果，所以有些色彩是无法用其他色彩混合出来的。

（3）空间混合是将两种或两种以上的颜色并置在一起，通过一定的空间距离，在人的视觉内达成混合，又称为视觉混合。空间混合具有近看颜色非常丰富，远看色调比较统一的特点，在不同的视线距离可以看到不同的画面效果，如图2-20所示。

我们可以尝试这样去理解空间混合：在调配色彩时，要用不同的颜色相加混合调配出变幻丰富的色彩。例如，黄色＋蓝色＋赭石色可以调出我们想要的绿灰色，但同样我们可以将这三种颜色以很小的色点、色线或色块的形式将本需要在调色板上混合的颜色以适当的比例关系隔着一定的距离并置排列在画面上，由于我们眼睛的生理限制，辨别不出过小、过远的物象细节，所以会将这些不同的色点、色线、色块在我们的视网膜上融合起来，看到绿灰色的出现，达到视觉上的色彩调配。同时，避免了色料间的混合，保持了色彩所具有的鲜度，从而获得了丰富的视觉感受。印象派画家的点彩法就是几乎完全使用原色和纯色以使画面达到色彩丰富的效果（见图2-21）。

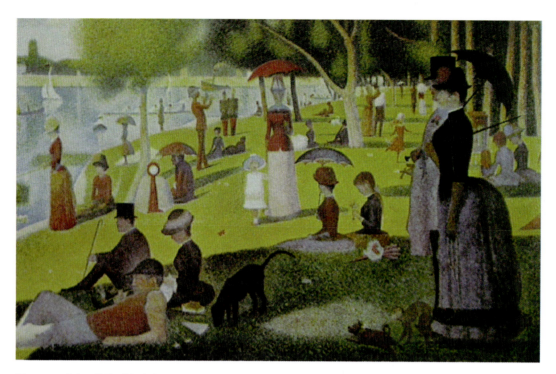

图2-20 乔治·修拉《大碗岛夏天的周日午后》

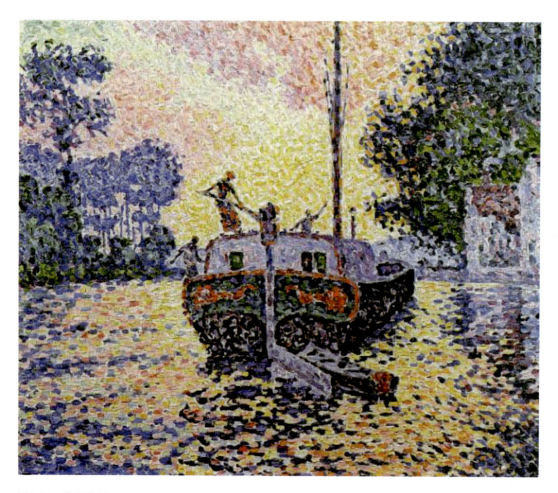

图2-21 莫奈作品

2.1.6 案例实践：色相环、明度推移、纯度推移

要求用计算机制作色相环、明度推移、纯度推移。运用 CorelDRAW 软件进行填充。根据所提供的原文件图稿进行颜色的推敲和制作。

1. 色相环制作

要求：在图纸中绘制出一个圆进行旋转复制，面积较大区域选取红、黄、蓝三色进行填充，两色相交处进行橙、绿、紫填充，最后在三色相交区选取深褐色进行填充，如图 2-22 所示。

注意：要对色彩的 CMYK 值进行规律性的调整。

完成时间：2 课时。

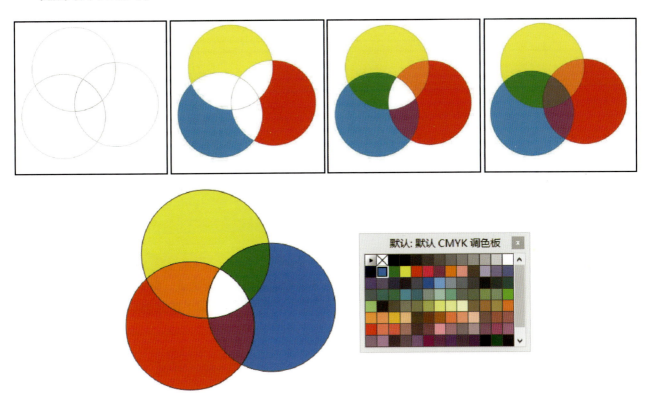

图2-22　色相环的制作

2. 明度推移练习

要求：提供已制作完成的原始图案，在计算机中进行不同色彩的明度渐变处理，如图 2-23 和图 2-24 所示。

完成时间：2 课时。

3. 纯度推移练习

要求：提供制作完成的练习图案，在竖线区域进行色相顺序排列处理，对斜线区域进行色相错位排列并观察其色相对比效果，如图 2-25 ～图 2-27 所示。

完成时间：3 课时。

50　设计基础

图2-23　找出基本的表现色（黄色）进行不同程度的加黑处理

图2-24 找出基本的表现色（红色），按照比例进行加黑加白处理

图2-25 提供黑白图进行分解其黑白比例效果

图2-26 对纯度较高的颜色进行纯度练习

图2-27 对纯度较低的颜色进行纯度练习

2.2 色彩视觉

2.2.1 色彩对比

色彩对比是指两种或者两种以上的颜色放在一起，由于相互影响的作用而显示出差别的现象。在我们的视觉中，可以说任何颜色都是在对比状态下存在的，或者是在相对条件下存在的。因为任何物体或者是一种颜色都不可能是孤立存在的，它都是从整体中显现出来的，而我们的知觉也不可能单独地去感受某一种颜色，总是在大的整体中去感觉各个部分。同时，也正是在这样的一种色彩对比中，产生出了美轮美奂的视觉效果（见图2-28）。因此，无论在绘画还是在设计领域中，掌握好色彩对比中的一些规律就显得尤为重要。

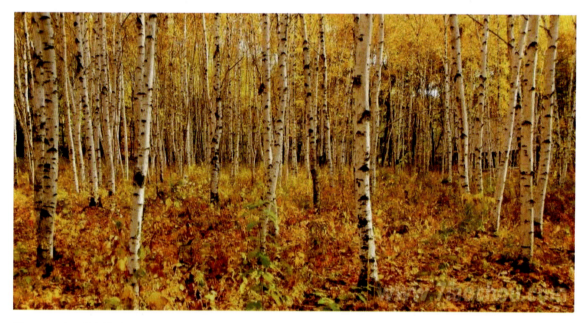

图2-28　秋天的白桦林
（图片源自 http://dp.pconline.com.cn/photo/list_4892075.html）

2.2.2 色相对比

1. 色相对比的作用

将色相环上的任意两色或者三色并置在一起，因它们的差别而形成的色彩对比现象，称为色相对比。色相对比是给人带来色彩知觉的重要手段，它充满了力量和欢乐，家庭中的陈设、日用品、公共标识、招贴海报等都越来越多地展现了色相对比的威力。色相对比在原始艺术和民间艺术中的体现最为广泛。从早期的陶器、文身、面具以及民间的刺绣、服装、剪纸、陶泥等纯色相的搭配中，很容易感受到一种生命内在的冲动，也证明了人类自古对色彩的追求（见图2-29和图2-30）。

2. 色相对比的强弱效果

色相对比的强弱取决于在色相环上的位置。从色相环看，任何一种色相都可以以自我为中心，组成同类、类似、邻近、中差、对比和互补色相的对比关系，如图2-31所示。

图2-29 早期绘画1

图2-30 早期绘画2

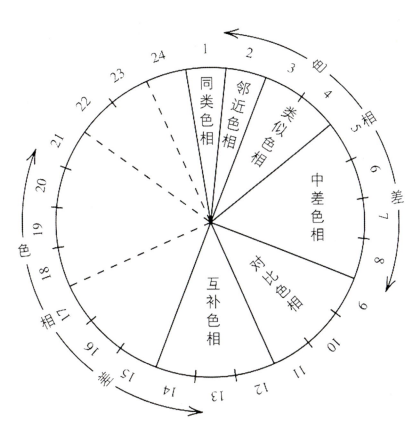
图2-31 P.C.C.S色相环（简视图）

1）同类色相对比

同类色相对比是指色相距离15°以内的对比，是色相中最弱的对比。由于对比的两色相距离太近，色相模糊，一般被看作是同一色相里不同明度和纯度的色彩对比，不存在色相差别，在色立体中是一个单色相面内任意色调的组合对比。

同类色相对比通常给人的感觉是和谐，但同时也是软弱的、呆板的、单调的。在进行色彩设计时，这类调子和稍强的色相对比结合在一起时，则给人一种高雅、柔和、耐人寻味的感觉（见图2-32）。

图2-32　同类色相在家居设计中的体现

2）类似色相对比

类似色相对比是指色相距离30°左右的对比，是色相中较弱的对比。类似色相对比的几个色同属于一个大的色相范畴，但能区别出冷暖，比如玫红、大红、朱红、黄绿、绿、蓝绿等。

类似色相对比的特点是统一、和谐，与同类色相相比，效果要丰富得多。这种配色方式被广泛应用于室内设计和服装设计中（见图2-33和图2-34）。类似色相对比中的不同明度和纯度的变化在大空间用色中常被称为最佳配色。但这种配色中如果色相对比过小，只限制在30°以内时，会出现单调、乏味感，视觉冲击力减弱，可以通过加大色彩明度和纯度加强色相对比。

3）邻近色相对比

邻近色相对比是指色相距离50°～60°左右（90°以内）的对比，属于色相的中对比。邻近色相的配色效果显得丰富、活泼，既统一又富有变化（见图2-35和图2-36），如红与橙、橙与黄、黄与绿、绿与蓝、蓝与紫、紫与红。邻近色相都含有共同色素，色相较单纯，对比差较小。

邻近色相对比的特点是和谐、高雅、柔和、素净、色调明确。需要注意的是，在进行色彩设计中要注意明度和纯度的变化，适当运用小面积的对比色或较鲜艳、饱和的纯色做点缀，使画面更富有生气（见图2-37和图2-38）。

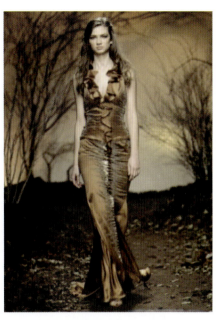

图2-33　类似色相在家居设计中的体现　　图2-34　类似色相在服装设计中的体现

图2-35　邻近色相在书籍设计中的体现
（图片源自 http://www.redocn.com/）

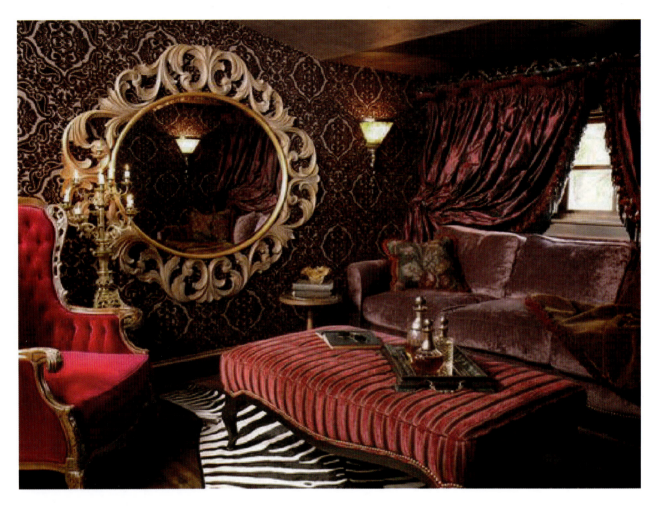

图2-36 邻近色相在家居设计中的体现
（图片源自 http://www.redocn.com/）

图2-37 邻近色相的对比练习1

图2-38 邻近色相的对比练习2

4）中差色相对比

中差色相对比是指色相距离 90° 左右的对比。属于色相的中对比。如黄与红、蓝与绿、黄与蓝绿、橙与红紫等。

中差色相对比的特点是丰富、明快、活泼、和谐、雅致（见图 2-39 和图 2-40）。

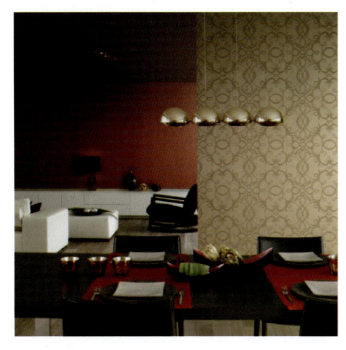 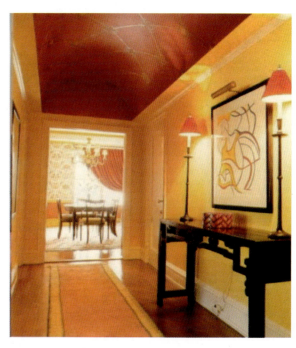

图2-39　中差色相在家居设计中的应用1　　　　　　图2-40　中差色相在家居设计中的应用2

红与蓝、蓝与绿的明度差较小，在对比时需要在明度、纯度和面积等方面加以调整，以免产生沉闷感（见图 2-41 和图 2-42）。

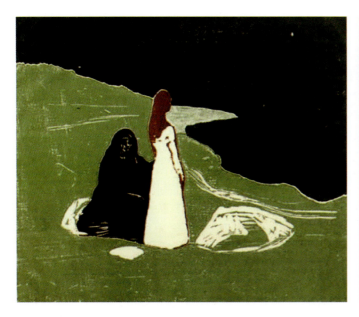

图2-41　爱德华·蒙克作品　　　　　　图2-42　中差色相的对比练习

5）对比色相对比

对比色相对比也称大跨度色域对比，是指色相距离120°左右的对比关系，属于色相中的强对比，如红与黄绿、红与蓝绿、橙与紫、黄与蓝等。这种对比有着鲜明的色相感，明快、饱满、华丽、活跃、使人兴奋。由于色相缺乏共性因素，容易出现散乱感，也容易造成视觉疲劳，色彩的倾向性也较复杂，不容易形成主色调，故需要一些调和的手段来统一对比效果。统一的对比手法可以通过形态统一、明度短调、纯度对比减弱等手法达到画面的协调（见图2-43和图2-44）。

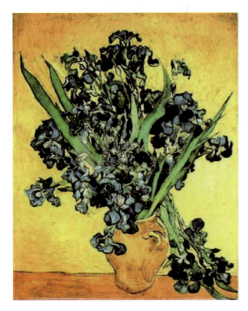
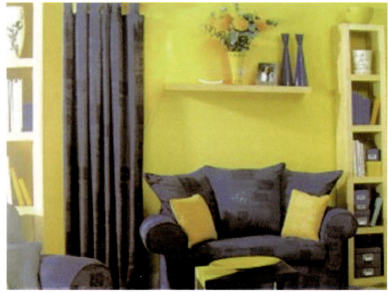

图2-43　凡·高《鸢尾花》　　　　　　图2-44　对比色相在家居设计中的应用

6）互补色相对比

互补色相对比是指色相距离180°的对比，是色相中最强的对比关系，如黄与蓝紫、蓝与橙、红与蓝绿、绿与红紫等。它比对比色相对比更完整、充实，也更有刺激性。其特点是饱满、活跃、生动、刺激，同时也正是因为这样而显得不够含蓄、雅致，有一种幼稚和原始的感觉。适合于较远距离的设计，使人在短时间内获得一种色彩印象，如街头广告、橱窗、商品包装等。互补色调和在色相对比中也是最难处理的，需要较高的配色技能（见图2-45～图2-47）。

2.2.3　明度对比

明度对比就是将不同明度的两色并列在一起，明的更明、暗的更暗的一种现象。在色彩对比中，理解和掌握明度的黑、白、灰关系是至关重要的，黑、白、灰决定着画面的调子，它们之间不同量、不同程度的对比具有创造多种色调的可能性。而调子本身又具有很强的塑造力，如空间感、光感、层次感等。因此，它对画面是否明快、形象是否清晰起着关键性的作用。

色彩明度关系包含两个方面的含义：一是色彩自身的明暗关系（不加黑、白）；二是色彩中混入黑、白后所产生的明暗关系。我们在这里所指的明度对比是针对第二种含义而言的。明度对比大体分为三种对比关系，色彩的高明度对比鲜艳夺目，中明度对比明快大方，低明度对比柔和典雅。

图2-45　互补色相在海报设计中的应用
（图片源自 http://sucai.redocn.com/huace_3967106.html）

图2-46　互补色相在家居设计中的应用
（图片源自 http://sucai.redocn.com/huace_3967106.html）

图2-47　互补色相的对比处理练习

以黑、白、灰系列的9个明度阶梯为基本标准可进行明度对比强弱的划分。图2-48所示靠近白的3级（7、8、9）称高调色,靠近黑的3级（1、2、3）称为低调色,中间3级（4、5、6）称为中调色。

1. 高长调

以高明度的色彩为主调,用低明度的色彩与之对比所产生的效果为高长调。

对比效果：反差大,对比强,形象的清晰度高。给人积极、活泼、刺激、明快之感。

2. 高中调

以高明度色调为主,配以中灰色等明度适中的色彩所组成的画面为高中调。

对比效果：中对比,效果明亮。给人愉快、辉煌之感。

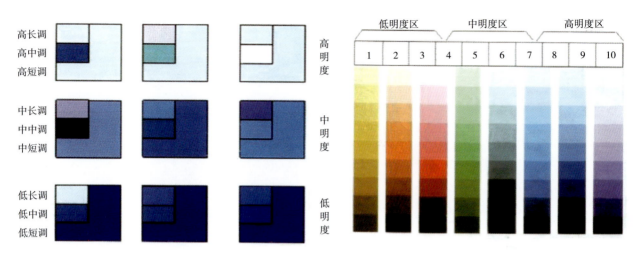

图2-48 明度对比强弱的划分

3. 高短调

同样以明度高的色彩为主调，配以浅灰色等明度稍亮的色彩所组成的画面为高短调。

对比效果：弱对比，形象分辨力差。给人优雅、柔和、高贵、软弱之感。设计中常被用来作为女性色彩（见图2-49）。

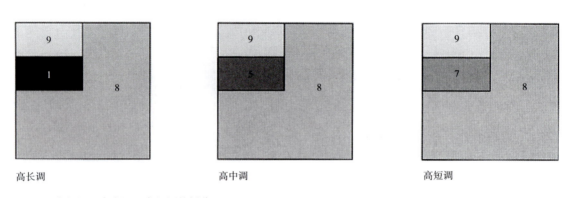

图2-49 高长调、高中调、高短调的划分

4. 中长调

以大面积中灰色明度色彩为主，配合小面积亮灰色和暗色，形成了中明度的强对比。

对比效果：反差大，视觉清晰度高。给人强壮、充实、锐利、坚硬之感。设计中常被用来作为男性色彩。

5. 中中调

以中明度的色彩为主调，用大面积中灰色明度色彩，小面积亮色、灰色和暗灰色配制而成的明度调子，属于不强也不弱的中中调对比。

对比效果：对比适中，视觉清晰。给人丰富、饱满之感。

6. 中短调

以中明度的色彩为主调，用大面积中灰色明度色彩、小面积亮灰色和暗灰色配制而成的明度调子。

对比效果：反差小，视觉模糊。给人朦胧、含蓄、梦幻、柔和之美（见图2-50）。

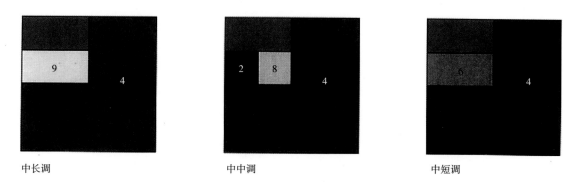

图2-50　中长调、中中调、中短调的划分

7. 低长调

以大面积低明度色彩为主调，小面积亮色对比形成低明度中的明度强对比。

对比效果：反差大，给人强烈、爆发、深沉、压抑、苦闷的感觉。由于会从暗调子中爆发出一种力量感，因此具有很强的警示作用。

8. 低中调

以大面积低明度色彩为主调，小面积暗色和中灰色对比形成低明度中的明度中对比。

对比效果：朴素、厚重、有力度，设计中常被认为是男性色调。

9. 低短调

以大面积暗色与小面积暗灰色的明暗配色形成。

对比效果：反差小，给人阴暗、低沉、寂静、有分量的感觉，画面常常显得迟钝、忧郁，使人有透不过气的感觉（见图2-51）。

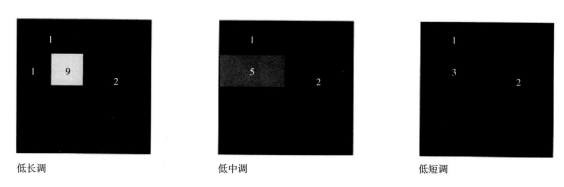

图2-51　低长调、低中调、低短调的划分

明度九调优秀作业展示如图2-52～图2-57所示。

图2-52和图2-53所示两张九调练习很好地阐述了由简单到复杂的设计过程。图2-52造型简单，色调明朗，是知识点掌握的基础；图2-53造型复杂，色彩融入的部分也比较多，但较好地把握了其中色彩的比例分配，所以效果非常好。

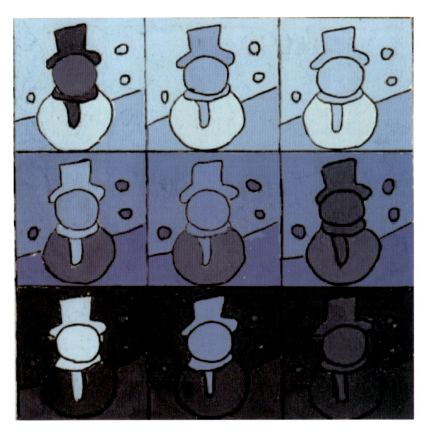

图2-52　明度九调练习1

图2-53　明度九调练习2

图2-54和图2-55所示的中低调和低长调作品使用类似的造型进行类似基调的处理,达到变化中有统一。图2-54中蓝色与不同比例的白色和黑色进行调和后形成不一样的画面色彩。

图2-54　明度九调练习之中低调

图2-55　明度九调练习之低长调练习与设计应用

图2-56和图2-57所示的基调作品的对比很好地阐述了各种基调给人带来的各种感受,有柔和的、有压抑的、有朴实的等,这种不一样的色彩感受正是通过对比带来的视觉和心理感受,也就是我们所说的色彩语言。

10. 最长调

最长调是最明色和最暗色各占一半的配色效果(见图2-58)。

对比效果:强烈、锐利、简洁,适合远距离的设计,但处理不当也容易产生空洞、生硬、炫目的感觉。

在光谱色中,黄最亮,紫最暗,橙、绿、红、蓝位于中间。在一个高调画面中,如果想选用紫色,只能将它加入大量的白色,使明度提高;将黄色变为低调色,要加黑色或其他深色。需要注意的是,在改变这些原色的同时,它们原有的色性也发生了改变,深沉而恐怖的紫色变成了柔和、优雅、富有女性味道的淡紫色;透明、发光的黄色变成了深暗的绿色。因此可以看出,任何颜色都只有在它原有明度的基础上,才能发挥出最佳效果。有彩色的明度调子较之无彩色的明度调子更为复杂,应用时不但要考虑其明度,同时也要考虑三属性的综合运用。

图2-56　明度九调练习之高短调、中长调、低长调、中中调

图2-57　明度九调练习之中中调、低长调、高中调、低中调

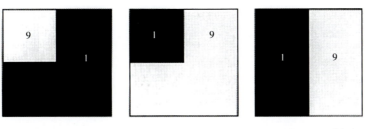

图2-58 最长调

2.2.4 纯度对比

将不同纯度的两色并列在一起,因纯度差而形成鲜的更鲜,浊的更浊的色彩对比现象,称为纯度对比,也叫彩度对比。纯度对比较之明度对比和色相对比更柔和、更含蓄,它的对比作用是潜在的。其特点是增强用色的鲜艳感,即增强色相的明确性。纯度对比越强,鲜色一方的色相就越鲜明,从而也增强了配色的艳丽、活泼及感情倾向。纯度对比弱时,会出现配色粉、灰、脏、闷、单调的感觉(见图2-59和图2-60)。

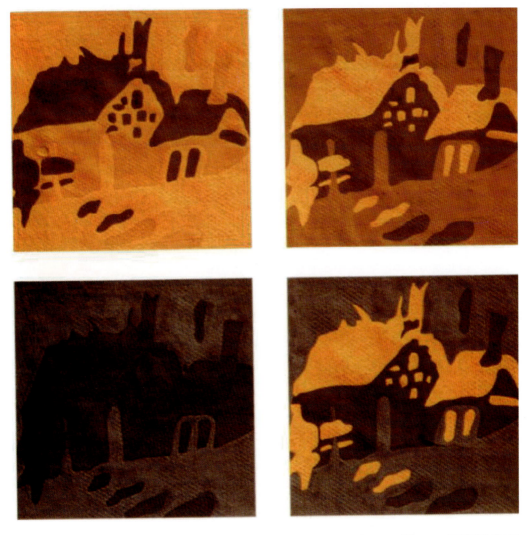

图2-59 纯度对比练习1

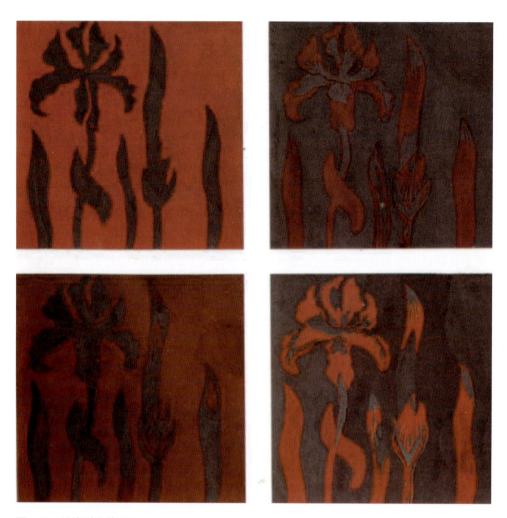

图2-60 纯度对比练习2

1. 纯度对比的三种基调

纯度对比的三种基调为高纯度基调、中纯度基调和低纯度基调。

(1)高纯度色彩在画面中占大部分面积时(约70%以上),形成高纯度基调。

对比效果:色相感强,色彩鲜艳,形象清晰,具有强烈的视觉冲击力,带来热烈、刺激、外向、积极、华丽、活泼的气氛。同时,处理不当会产生恐怖、疯狂、低俗的效果。

(2)中纯度色彩在画面中占大部分面积时(约70%以上),形成中纯度基调。

对比效果:是一种较为理想的基调,富有色彩,不刺激,显得雅致、耐看,带来中庸、平和、自然的感觉。

(3)低纯度色彩在画面中占大部分面积时(约70%以上),形成低纯度基调。

对比效果:色相感弱,色彩暗淡,形象模糊,给人朴实、朦胧、含蓄、悲哀、黑暗、阴险等感受。同时,处理不当会给人平淡而消极、单调而陈旧的感觉。

2. 纯度对比的三种类型

纯度对比的三种类型为强对比、中对比和弱对比(见图2-61和图2-62)。

(1)强对比:构成画面的主要色彩纯度差别较大,纯度高的色彩显得更饱和,更鲜亮;纯度低的色彩显得更灰暗,通过强对比可以突显表现的重点。

图2-61 纯度对比之强、中、弱

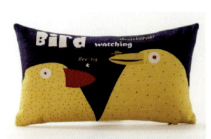

图2-62 纯度对比之强、中、弱在设计中的应用

（2）中对比：构成画面的主要色彩纯度有一定的差别，或是高纯度和中纯度的搭配，或是中纯度和低纯度的搭配，画面相对稳定统一。

（3）弱对比：构成画面的主要色彩纯度比较接近，适合表现凝重、稳定、平静的感觉。

2.2.5　面积对比

面积对比是指两块或者更多色块组合在任何大小的色域中，形成色彩多与少、大与小之间的对比。色面积的大小对色彩对比的影响非常大（见图2-63）。

图2-63 面积对比

当对比色彩的双方面积相当时，相互之间会产生抗衡，对比效果强；当对比色彩的双方面积大小悬殊时，则产生烘托、强调的效果。另外，同一色彩面积大的往往比面积小的感觉明亮，画出的点、线看起来也比面的明

度低。

配色中怎样的色量才显得更美、更平衡？以纯色的色面积为例。纯色色彩的力量均衡取决于两种因素：明度和面积。

歌德根据颜色的光亮度制定了纯色明度的数比为

$$黄：橙：红：紫：蓝：绿 = 9：8：6：3：4：6$$

那么，为了保持色量的均衡，上述色彩的面积比应与明度比成反比关系。例如，黄色较紫色明度高三倍，为取得和谐色域，黄色面积只要紫色面积的三分之一即可。具体数量关系见表2-1。

表2-1 色量均衡关系表

颜色	黄	橙	红	紫	蓝	绿
明度	9	8	6	3	4	6
纯度	3	4	6	9	8	6

那么，我们将得出互补色的和谐相对数比（见图2-64）为

$$黄：紫 = 3：9 = 1/4：3/4$$
$$橙：蓝 = 4：8 = 1：2 = 1/3：2/3$$
$$红：绿 = 6：6 = 1：1 = 1/2：1/2$$

原色和间色的和谐相对数比（见图2-65）为

$$黄：橙 = 3：4 \quad 黄：红 = 3：6 \quad 黄：蓝 = 3：8 \quad 黄：绿 = 3：6$$
$$红：橙 = 6：4 \quad 红：蓝 = 6：8 \quad 红：紫 = 6：9$$
$$蓝：绿 = 8：6 \quad 蓝：紫 = 8：9 \quad 橙：绿：紫 = 4：6：9$$

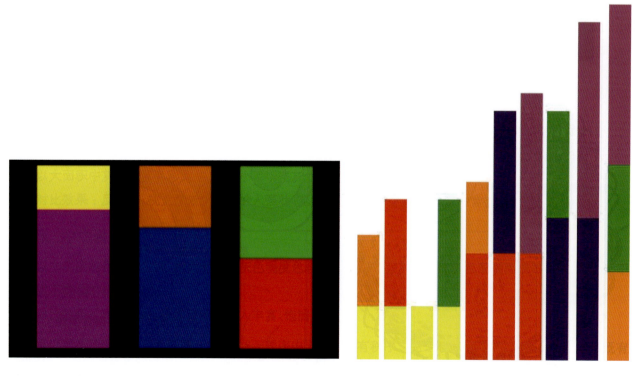

图2-64 互补色的和谐相对数比　　　　　　　　图2-65 其他色的和谐相对数比

这些均衡的面积比仅对纯色而言,若改变了其中任何一色的纯度,那么平衡的面积比就会随之改变。

如果离开了相互间的色面积比,任何配色效果都无从讨论。

通常大面积的色彩设计多选择明度高、彩度低、对比弱的色彩,给人带来明快、持久、和谐的舒适感,比如建筑、室内天花板、墙壁、展墙、展台等。

中等面积的色彩多用中等程度的对比,比如服装配色中,邻近色及明度中调对比用得较多,既能引起视觉兴趣,又没有过分的刺激。

小面积色彩常采用鲜色和明色以及强对比,比如小商品、小标识等,目的是引起人们的注意(见图2-66和图2-67)。

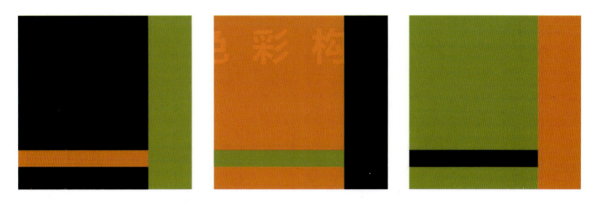

图2-66　三种颜色中不同色面积大小的对比变化

图2-67　面积对比在设计中的应用

2.2.6　冷暖对比

色彩的冷暖感是人体本身的经验、习惯赋予我们的一种感觉。从色彩心理学来考虑,红橙色被定为最暖色,绿蓝色被定为最冷色。它们在色立体上的位置分别被称为暖极、冷极。离暖极近的称为暖色,如红、橙、黄等;离冷极近的称为冷色,如蓝绿、蓝紫等;绿和紫被称为冷暖的中性色。在进行色彩设计时,冷暖色的对比也能

使画面更加丰富而有韵味（见图2-68和图2-69）。

色彩冷暖对比分为极强、强、中、弱四种对比，如下所述。

（1）冷暖的极强对比：暖极和冷极对比（即橙色和蓝色）。

（2）冷暖的强对比：暖极与冷色，冷极与暖色的对比。

（3）冷暖的中对比：暖色与中性微冷色，冷色与中性微暖色的对比。

（4）冷暖的弱对比：暖色与暖极，冷色与冷极的对比。

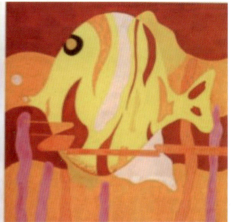

图2-68　冷暖对比练习1

图2-69　冷暖对比练习2

2.2.7　案例实践：打造个性面具

用所学的色彩知识进行个性面具的设计。

设计要求：

（1）色彩搭配要运用所学的色彩对比知识。造型与色彩相结合，体现美感。

（2）手工制作精细不粗糙。

（3）完成时间为9课时。

优秀设计作品如图2-70所示。

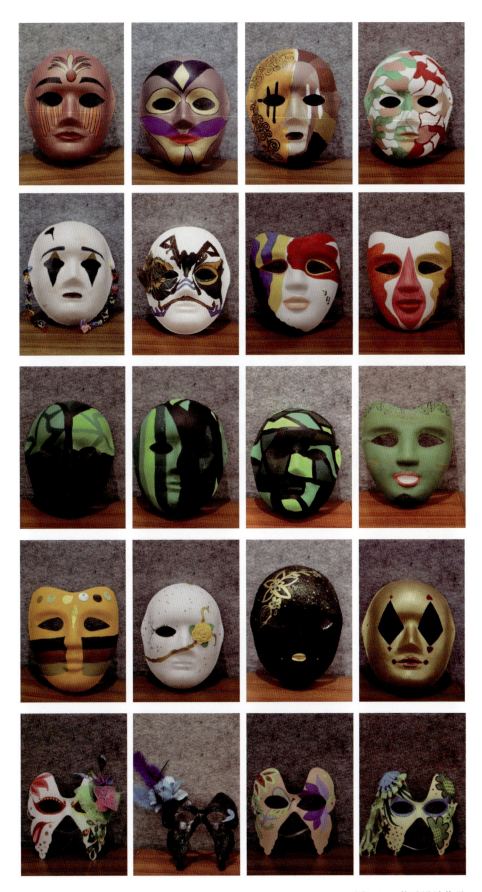

图2-70 优秀设计作品

以面具作为设计载体的这些作品中,我们看到了色彩中各种对比关系的应用体现,有明度和纯度的对比,也有面积与冷暖的对比,加上作品载体本身具有的特殊性,结合图形,赋予了作品不一样的色彩视觉效果。

2.3 色彩调和

调和是指两个或者两个以上的事或物配合得当,能够相互协调,达到和谐。色彩的调和是指某种秩序的色彩组合(见图2-71和图2-72)。

图2-71　手绘装饰插画图案
(图片源自 http://www.t-chs.com/pche0/575715816009.html)

图2-72　计算机装饰插画图案
(图片源自 http://www.t-chs.com/pche0/575715816009.html)

色彩的组合方式有两大类：一类是统一中求变化，称为"统一性调和"，同一调和、类似调和属于统一性调和；另一类是变化中求统一，称为"对比性调和"，秩序调和、面积调和属于对比性调和。

2.3.1 同一调和

同一调和是指色彩三要素保持其中一种要素相同，其余两种要素变化。同一调和可分为三方面的调和。

1. 同明度调和

同明度关系有纯与不纯的纯度变化，不同色相有不同的明度变化。如红与蓝对比的明度值都为4。

2. 同色相调和

在同色相关系中变化明度、纯度。如深红与粉红，虽然明度有区别，但它们出自同一个母体，很容易调和。

3. 同纯度调和

在同纯度关系中变化明度、色相的一种调和。

2.3.2 类似调和

类似调和强调色彩对比要素中的一致性关系，追求色彩关系的统一，在色相、明度、纯度三要素中，保持某种色彩要素类似而变化其他的要素，称为类似调和。与同一调和相比，其色彩要丰富得多。类似调和同样分为三方面的调和（见图2-73和图2-74）。

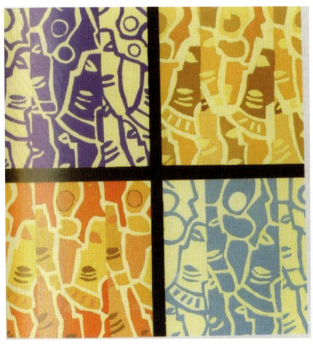

图2-73 类似调和练习1　　　　图2-74 类似调和练习2

1. 类似色相调和

类似色相调和以色相来决定效果,用明度、纯度关系辅助搭配。如红色中的低中调、黄色中的高中调。

2. 类似明度调和

类似明度调和变化较大,调子中会适当选择有对比的色彩或补色色相来丰富画面效果。

3. 类似纯度调和

类似纯度调和主要突出纯度变化,明度和色相关系尽可能减弱。配色效果相对柔和、雅致。

2.3.3 秩序调和

秩序调和是指一组色彩按明度、纯度、色相等分成渐变色阶,组合成依顺序变化的调和方式,又称为渐变调和。此调和关键在于整体与部分之间是否有共同的因素,可从三方面进行调和。

(1)按照一定节奏秩序的调和。就像进行明度推移练习一样,加入一定规律性比例的黑色或白色,使色彩具有韵律(见图 2-75)。

(2)赋予同质要素的调和。即将对比的两色(几色)同时混入或带入第三色,使得双方均具有相同因素,使之调和统一起来。比如红色和绿色同时混入灰色中;红色和绿色同时混入黑、白、灰中;红色和绿色放置在黑或白中进行组合等(见图 2-76)。

(3)赋予相同几何形态的调和。主要依据色相环上的位置变化来确定调和效果,可以是三色、四色或多色等(见图 2-77〜图 2-79)。

图2-75 节奏秩序

图2-76 同质要素

图2-77 几何形态

(图片源自曼舞莎抱枕店https://jiyoujia104080407.jiyoujia.com/?spm=a1z10.1-c-s.0.0.785b4d07v9SGmy)

2.3.4 面积调和

在面积调和中,可以通过色彩对比面积的变化来统一颜色。相互混合小面积的对比色,比如在橙蓝对比中,橙色中加入小面积的蓝色,蓝色中加入小面积的橙色,让橙蓝色在强烈的对比中显示出一种协调(见图 2-80〜图 2-82)。

图2-78　秩序调和练习1

图2-79　秩序调和练习2

76 设计基础

图2-80 面积调和练习1

图2-81 面积调和练习2

图2-82 面积调和练习3

2.3.5 案例实践：家居产品设计应用之抱枕设计

利用色彩调和的理论知识进行家居用品（抱枕）的设计。

设计要求：

（1）造型与色彩结合要体现美感。

（2）完成设计稿及成品稿。

（3）完成时间为8课时。

设计与制作提示：

（1）选取45cm×45cm抱枕尺寸进行制作（可手工制作，可计算机出图定制）。

（2）元素选取以几何形态、人/动物形态及植物花卉形态为主。

（3）在进行色彩搭配时，要先明确造型元素中所要表达的主题或视觉效果，比如，是活泼或是严肃，是柔和或是冲突等，再结合色彩的色相，对明度和纯度做各种关系的对比设计与调和处理。

（4）选择手工制作的，要在棉织物或麻植物制成的帆布上进行绘制和缝制，用计算机出图定制的，要进行手稿的扫描仪扫描。

作业展示如图2-83所示。

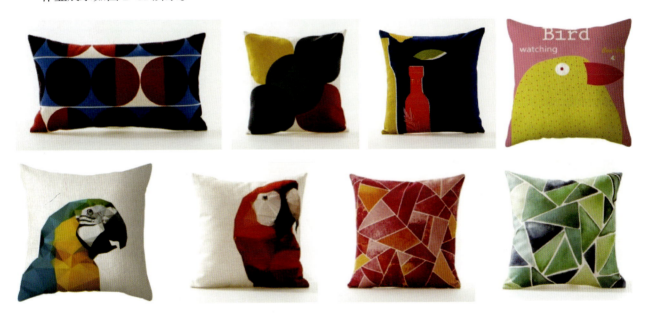

图2-83 面积对比及调和中的设计应用

色彩调和在色彩构成练习中属于难度较大的一部分，如何运用色彩的调和规律进行设计是学习的最终目的。从以上几个作品中可以看出，我们有同一调和和类似调和的部分，也有秩序调和和面积调和的部分，同时，相同形态进行不同色彩的调和设计也是非常好的一种练习方式。

DESIGN

第 3 章
立 体 构 成

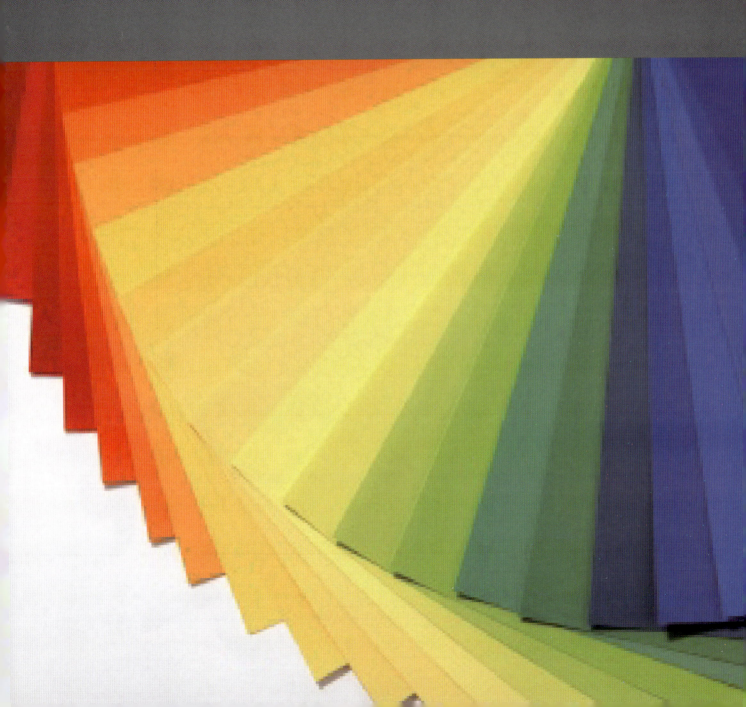

3.1 点、线、面、体的形态

3.1.1 点、线、面、体的形态元素

人们通过对自然界的观察、认识与研究,把自然界中各种事物的形状概括、归纳总结为一些最基本的点、线、面、体等形态。

1. 形态要素——点

点是立体构成中最基本的元素,在视觉艺术信息传达中,总是优先取得心理的表象。点具有求心性和醒目性,点的体积有大小对比,点有位置和空间的变化,点的形状多种多样(见图3-1)。

点排列成线,放射成面,堆积成体。在立体构成中,点的空间表现是实点为体,空点为虚。两点含线,三点含面,四点合体,其形态要素在空间位置中是相对而言的。

图3-1 点的创意

2. 形态要素——线

立体构成中线的艺术语言是非常丰富的,线的立体在于骨架的支撑(见图3-2)。就形态而言,线是体的界限或边缘,线有粗细、长短、曲直、弧折之分;线的断面又有圆与扁、方与棱之分;线的感觉有软与硬、刚

与柔、光滑与粗糙,有静态感与动态感,有晦涩感与流畅感;线还有方向性,如水平与垂直、交叉与辐射、回旋与扭曲等。

图3-2　线的创意（Alfred Basha）

3. 形态要素——面

点的上下排列成面,点的密集与放大成面;线的重复与线上下运动成面;物体的切割后成面。面有位置,有大小面积（相对于点）,有一定的空间,感觉似浮雕（见图3-3）,有半立体的空间层次,面的堆积与重叠构成体。

4. 形态要素——体

面移动的轨迹构成体,点的堆积和面的重叠构成体;体有位置,有大小（相对的）,占有一定空间,有雕塑感和三维立体空间感（见图3-4）。

图3-3　面的创意

图3-4　体的创意

3.1.2 三维空间中点、线、面的形态

在平面（二维）设计基础中，点、线、面是平面造型的三个重要构成元素，而三维设计基础则重点研究体积、空间、结构、材料、色彩这些要素。需要注意的是，点、线、面这三个基本形态元素在三维形态设计中完全可以作为一种独特形式的表现语言使用。如点状、线状、面状形态的造型方法，都是有效的三维体积、空间形态的表现语言。

我们认识自然形态或创造形态，不但要注意物体形态中的形状、形象的美感，还要深入到形态的本质中，找出形态的本质、形态运动变化的性质和发展方向，在自然形态中发现美的新形态（见图3-5），产生新的形态观念，由此带来新的设计思想和新的立体构成设计体系。

图3-5　自然界中的形态

3.1.3 案例实践：轻黏土卡通手办——"捣蛋猪"

利用立体构成中的理论知识进行简单卡通手办（卡通角色）的设计。

设计要求：

（1）造型与色彩结合要体现美感。

（2）完成卡通手办成品制作。

（3）完成时间为 4 课时。

设计阶段效果图展示：

在学生设计的构思阶段，老师要引导学生学习利用点、线、面的组合和色块的组合，可以把构思的过程利用绘图软件进行表达，老师从中引思明理，最终达到最好的制作效果（见图 3-6）。

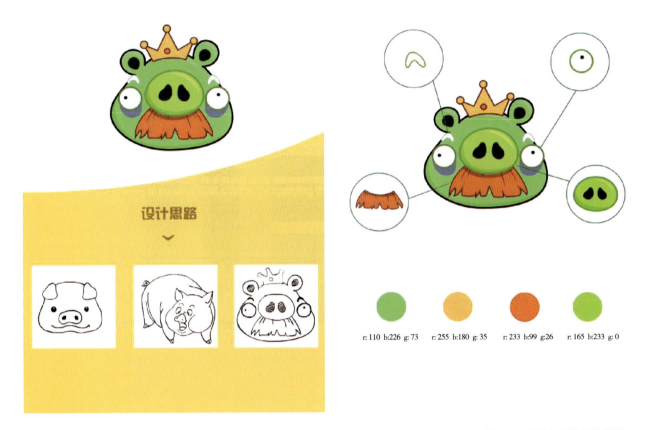

图3-6　卡通角色设计效果图

利用轻黏土元素表现"捣蛋猪"等卡通动漫角色效果，如图 3-7 所示。

设计案例制作步骤：

（1）准备好要动手制作的轻黏土（选择好颜色）、剪刀、手套、薄铁片（刀片）、擀面轴等工具，如图 3-8 所示。

（2）开始制作捣蛋猪。确定好角色的比例后，先制作一个圆球作为捣蛋猪的头，再制作捣蛋猪的鼻子、眼睛、皇冠等，如图 3-9 所示。

（3）制作捣蛋猪的胡子部分，选择红色的轻黏土进行制作，如图 3-10 所示。

（4）把制作完成的捣蛋猪的头部、鼻子、眼睛等拼凑在一起，利用轻黏土工具进行粘贴与修饰，如图 3-11 所示。

（5）把制作完成的捣蛋猪的眼睛、耳朵等调整好比例与位置，并拼凑在一起，利用轻黏土工具进行粘贴与修饰，如图 3-12 所示。

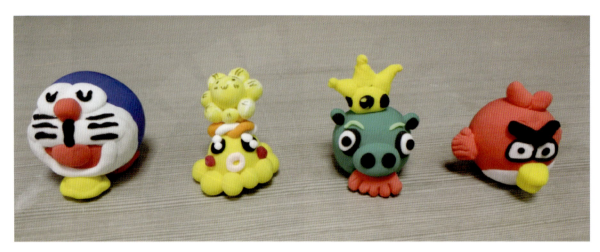

图3-7 轻黏土卡通公仔效果

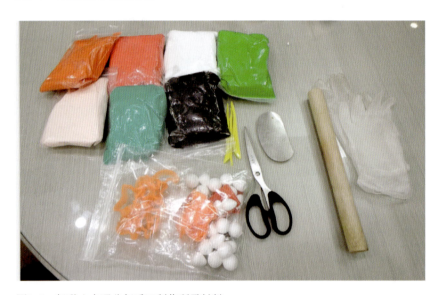

图3-8 轻黏土卡通公仔手工制作所需材料

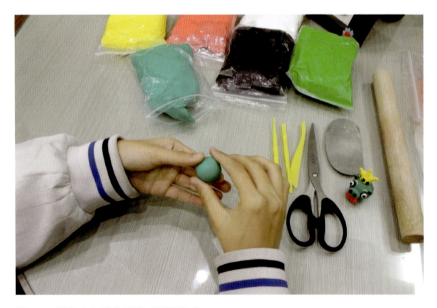

图3-9 轻黏土卡通公仔手工制作实现1

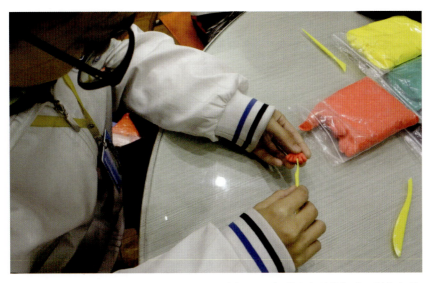

图3-10 轻黏土卡通公仔手工制作实现2

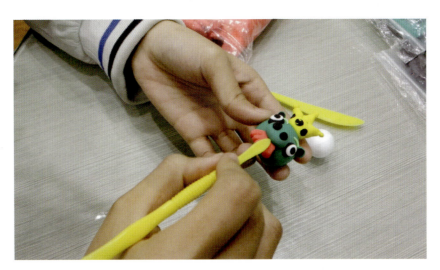

图3-11 轻黏土卡通公仔手工制作实现3

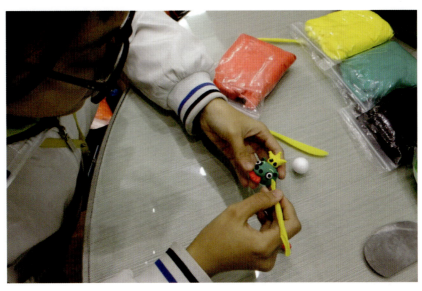

图3-12 轻黏土卡通公仔手工制作实现4

（6）调整好后，捣蛋猪卡通角色完成了（见图3-13）。

注意： 大家要抽时间多练习，争取把手工作业做得更加完美。

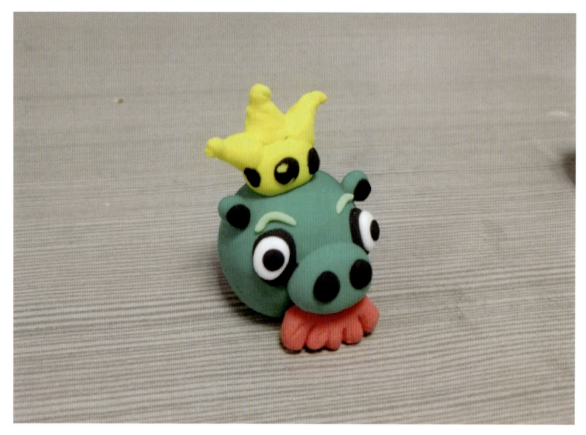

图3-13　轻黏土卡通公仔手工制作实现5

3.2　从二维到三维的延展

3.2.1　二点五维构成

二点五维构成是从平面走向立体，即二维走向三维的最基本的练习，是在平面材料上对某部位进行立体造型的加工方法。这种加工方法的作用是使作品具有一定的美感、一定的完整性和立体感。

"维度"的基本概念，即"一维"只有长度，呈一种相对的线形状况；"二维"有长度与宽度，呈一种相对的面形状况；而"三维"有长度、宽度与高度，呈一种体积或空间的状况。

二维形态的基本元素为点、线、面，以及与它们密切相关的质地肌理和色彩，这些元素都与形态相辅相成，它们之间有着密切的关系。

"三维"是相对于"二维"的概念提出的。顾名思义，该课程涉及二维平面以外的体积、空间、材质等不同的三维形态方面的问题。课程的目的在于培养学生对三维形态中相对的点、线、面等不同形态，以及体积、空间与材质的宏观与微观的宽泛理解，并在此基础上研究这些因素的相互联系、组织关系、形式法则，培养对体积、空间形态的塑造与表现能力以及在体积、空间形态中对材质、色彩的应用能力，力图使学生能够更好地掌握创造三维形态造型的规律并研究如何赋予这些造型以生命与寓意的可能性。

平面的材质（如纸张）变得具有立体感，是源自深度空间的增加，而折叠、弯曲及切割、拉引都可以使深度空间增加。所以制作二点五维构成的主要方法是折叠（直线折叠、曲线折叠）、弯曲（扭曲卷曲、螺旋曲）、切割（挖切、直线切割、曲线切割）。

二点五维构成的主要表现在凹凸的层次感和光影的效果上，它足以使单调的平面产生各种不同的变化（见图3-14）。

图3-14　纸的构成（学生作业）

3.2.2　半立体构成在三维形态的运用

在谈论三维设计基础的时候，我们首先应该提及与三维形态有关的基本要素，这就是体积、空间、结构、材质和色彩。我们希望学生了解三维形态中最基本要素的不同特征，并学习与研究形态创作的形式法则；接触三维形态中涉及到的基本表现方法与技能；通过简单而系统的练习，掌握基本的对三维造型的审美判断能力。告诉学生如何从感性与理性两个方面灵活有效地把握这三个元素之间的关系，以达到所谓"理想形态"的造型关系。这一"理想形态"更多的是指人们在造型的创作实践中，根据自己对审美的认识与理解，营造出的一种自我满意的组合形式与效果。

3.2.3　案例实践：立体纸质装饰画——《小鲤鱼历险记》

利用半立体构成中的理论知识进行立体装饰相框的设计。

设计要求：

（1）造型与色彩结合要体现美感。

（2）完成纸质立体装饰画成品制作。

（3）完成时间为6课时。

设计阶段前期草图展示：

在学生构思草图的起稿阶段，老师要引导学生构思立体空间中点、线、面的不同形态，以及对体积、空间与材质的宏观和微观的宽泛理解，帮助学生提升对体积、空间形态的塑造与表现能力以及在体积、空间形态中对材质、色彩的应用能力，最终绘制并制作出立体的效果（见图3-15）。

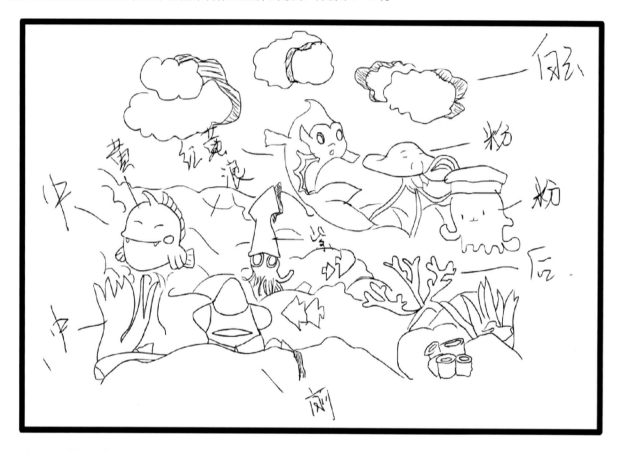

图3-15　装饰画《小鲤鱼历险记》的设计草稿图

《小鲤鱼历险记》立体纸质装饰画完成的效果如图3-16所示。

设计案例制作步骤：

（1）准备好制作《小鲤鱼历险记》立体纸质装饰画的卡纸，对卡纸颜色进行挑选并熟悉其材质，如图3-17所示。其他材料如木质相框、剪刀、钉子等工具也准备好。

（2）根据《小鲤鱼历险记》的画面图像进行分类制作。先进行背景天空、云朵等的制作，再进行小鲤鱼的角色制作，如图3-18所示。

（3）裁剪前景海洋中的生物等道具，如图3-19所示。

（4）场景中的道具与角色都裁剪完成之后，利用开始准备的木质相框就可以合成相框画面了。在粘贴道具过程中，要按照先后再前、先大后小的原则进行制作，利用胶水、泡沫双面胶等工具辅助制作出画面的层次感与空间感，如图3-20所示。

（5）根据参考的画面，把画面中的道具与角色粘贴好后，进行画面的调整与立体感的实现，如图3-21所示。

（6）调整好画面后《小鲤鱼历险记》立体纸质装饰画的制作就完成了，如图3-22所示。

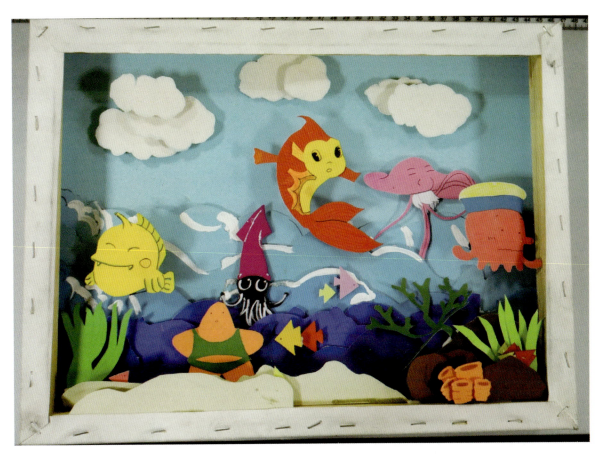

图3-16 纸质装饰画效果

图3-17 挑选卡纸颜色并熟悉其材质

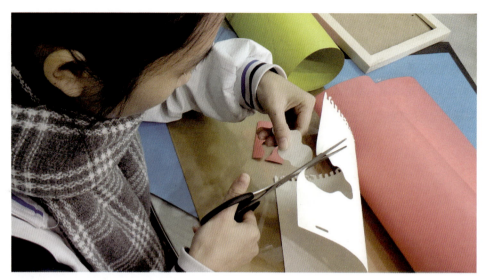

图3-18　纸质装饰画手工制作实现1

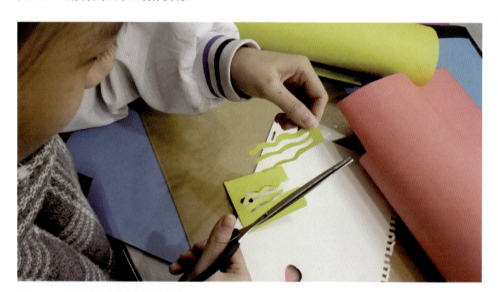

图3-19　纸质装饰画手工制作实现2

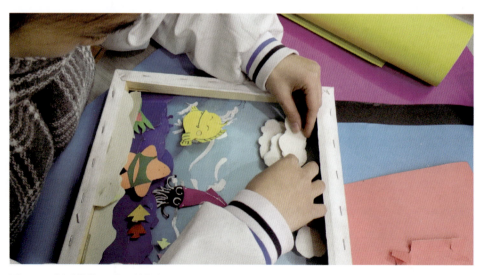

图3-20　纸质装饰画手工制作实现3

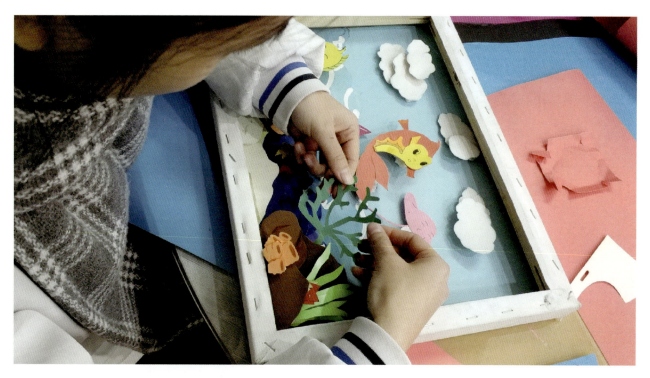

图3-21　纸质装饰画手工制作实现4

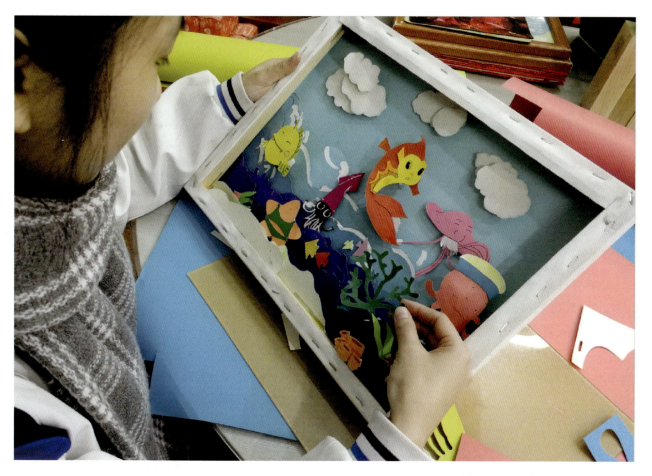

图3-22　纸质装饰画手工制作实现5

3.3 材质加工与应用

3.3.1 不同类型的材质

1. 纸质材料

纸质材料是最基本、最方便、最容易收集的材料,它具有易加工、易塑形的特性,价格便宜,是学习立体构成最理想的材料。纸质材料可以通过折纸、纸雕和纸塑三种方法进行加工与表现(见图3-23)。

图3-23 纸质材料

2. 泡塑材料

泡塑材料也是立体构成练习中最方便得到和使用的材料。泡塑材料是用于各种包装,并保护产品的一种材料,具有保护性和抗挤压性。泡塑材料可以通过剪切、粘贴、拼接等方法进行加工与表现(见图3-24)。

3. 金属材料

金属材料有光泽、有磁性、有韧性、有较强的视觉效果。金属造型的形式变化丰富、精致美观。金属的种类很多,但一般在立体构成与雕塑的联系中常以钢、铁、铜、铝、铅为主。金属材料主要是管、线、条、棒、板、片等形状。加工的工艺由于受条件设备所限制,一般是通过切割、弯曲、挤压、组接、抛光等方法来进行。由于教室场地狭窄,我们在使用金属材料进行立体构成训练时,作品尺寸一般不宜过大,尽量追求小巧精致,如雕塑小样(见图3-25)。

4. 竹藤材料

如果说纸、布是人工的造型材料,那么竹、藤则是天然的造型材料。其优点是易于加工,质量轻,既有一定的硬性,又有一定的弹性,外表美观,拉伸强度比较大。但由于竹、藤是有机体,在扭曲加工的过程中容易膨胀、变形或折断,因此在加工时要注意根据竹藤材料的特性进行合理加工,可上蜡或油漆以防止其材料腐蚀(见

图 3-26)。

5. 布绳材料

各种布绳材料都属于软质材质,可以构成千变万化的"软雕塑",如各种毛线、棉布、绸缎、麻线、棉线、丝线等。可以通过折叠、镂空、包缠、剪切、抽纱、编织、系结、缠绕等手段体现出半立体浮雕感和三维立体的装饰造型(见图 3-27)。

图3-24 泡沫材料

图3-25 金属材料

图3-26 竹藤材料

图3-27 布绳材料

6. 泥石材料

在立体构成练习中,使用较为方便的是一些泥石材料,如泥土、水泥、石膏粉,还有砖、瓦、沙、石等都是容易找到的材料。这些材料除了本身易于加工成型之外,还可以与其他材料混合使用,能够很好地表现出立体构成的设计构想,使造型更加富有表现力(见图 3-28)。

7. 废旧材料

废旧材料是指现代工业中的各种垃圾材料,例如,包装盒袋、瓶罐、碎玻璃、塑料的边角料及废五金材料、废机器零件等,除此之外,还指各种废弃的轻工业产品、生活用品和现成品。在大多数人眼中这些废弃品毫无用

处,然而,就是这些垃圾却成为立体构成、雕塑装置中的"宠儿",成为后现代艺术里的经典"垃圾文化"。因为各种垃圾的形态结构、材质肌理和视觉语言都能够触发我们创作的动机和灵感,所以,首先要到废品收购站或一些加工厂去寻找这些废旧材料,通过"相面法"进行设计构思,创作灵感也会随之而来(见图3-29)。

图3-28　泥石材料

图3-29　废旧材料

3.3.2　材质的运用

材质简单地说就是物体看起来是什么质地。材质可以看成是材料和质感的结合。三维造型与二维造型相比,最重要的区别之一就是材料的加入。作为三维造型的基本物质元素,材料在三维形态中起着举足轻重的作用。材料本身的质地特征、体积特征以及它可能产生的结构组织特征都对造型有直接的影响。

不同的材质具有各自不同的审美特征,也从某种程度上反映出各自的品质高下。这些材质虽说均是由材料的先天条件所决定的,但如何"处理"材料,如何挖掘材料潜在的视觉、触觉的能量与魅力,包括对材料的选取和利用等,均是从事造型活动的人所要关注的(见图3-30)。

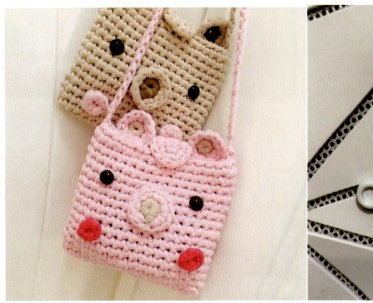

图3-30　材质的运用

3.3.3 案例实践1：综合材料装饰画——《浪漫雨后》

利用立体构成中的材料属性知识进行综合材料装饰画的设计。

设计要求：

（1）造型与色彩结合要体现美感。
（2）完成综合材料装饰画成品的制作。
（3）完成时间为6课时。

设计阶段前期草图展示：

在构思草图起稿阶段，要明确创作使用的材料本身的质地特征、体积特征以及它可能产生的结构组织特征，合理搭配材料，使其能够较好地反映出各自材质的品质，从而表现出综合材料装饰画的魅力。图3-31所示为《浪漫雨后》的设计草图。

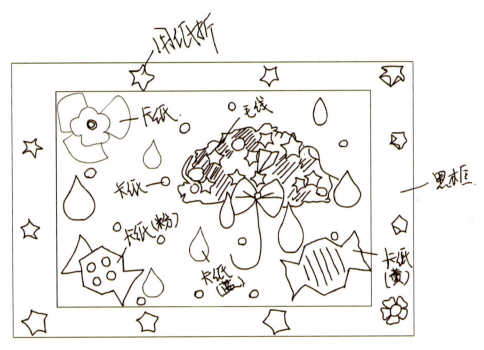

图3-31 《浪漫雨后》的设计草图

《浪漫雨后》综合材料装饰画效果展示如图3-32所示。

设计案例制作步骤：

（1）《浪漫雨后》综合材料装饰画资料和工具的准备，如木质相框、有色卡纸、布艺、纽扣、毛线、铁网、剪刀、胶水、手工制作板等。先进行卡纸颜色的挑选与裁剪，如图3-33所示。
（2）《浪漫雨后》综合材料装饰画背景制作。用卡纸制作背景，卡纸裁剪成雨滴形状，如图3-34所示。
（3）制作需要装饰画面的星星。利用彩色纸进行星星的折叠，完成星星的制作，如图3-35所示。
（4）参考设计的效果图，进行雨伞画面综合材料（有色卡纸、布艺、纽扣、毛线、铁网）的形状拼凑，用胶水粘贴雨滴、点缀的星星等元素，如图3-36所示。
（5）进行《浪漫雨后》综合材料装饰画的调整与元素固定，最终完成作品，如图3-37所示。

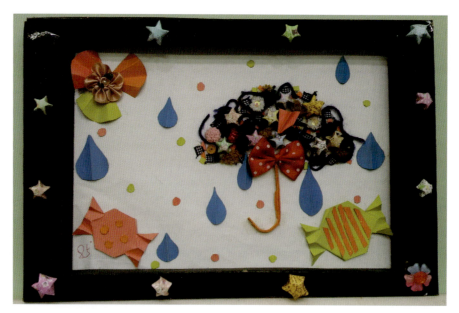

图3-32　综合材料装饰画效果图

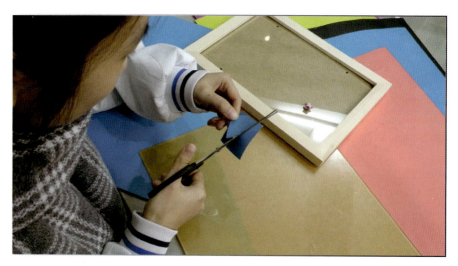

图3-33　卡纸颜色挑选与裁剪

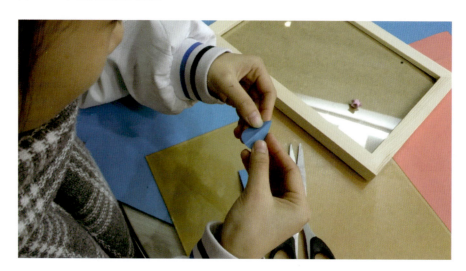

图3-34　综合材料装饰画手工制作实现1

第3章 立体构成 97

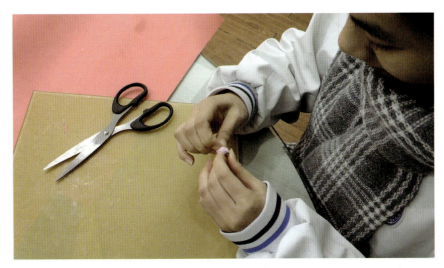

图3-35　综合材料装饰画手工制作实现2

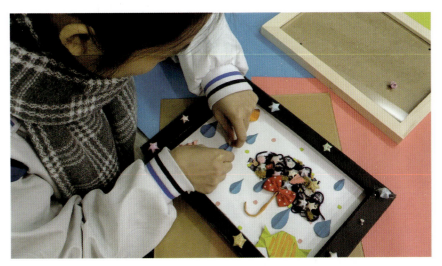

图3-36　综合材料装饰画手工制作实现3

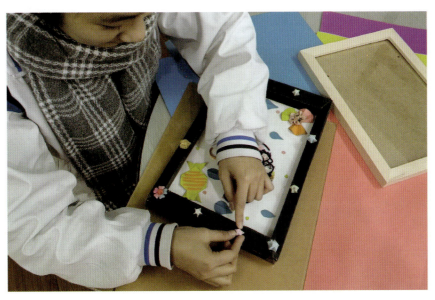

图3-37　综合材料装饰画手工制作实现4

3.3.4 案例实践2：手办制作——"麦兜"卡通角色

利用立体构成中的知识进行完整卡通手办的设计。

设计要求：

（1）造型与色彩结合要体现美感。

（2）独立完成完整卡通手办成品的制作。

（3）完成时间为6课时。

设计阶段效果图展示：

在设计的构思阶段，老师要引导学生通过点、线、面的组合，提升对体积和空间形态的塑造与表现能力。可以先把构思的过程和效果利用绘图软件进行表达，老师从中引思明理，把卡通角色三视图设计完整，从而确保最终制作出最好的效果，如图3-38所示。

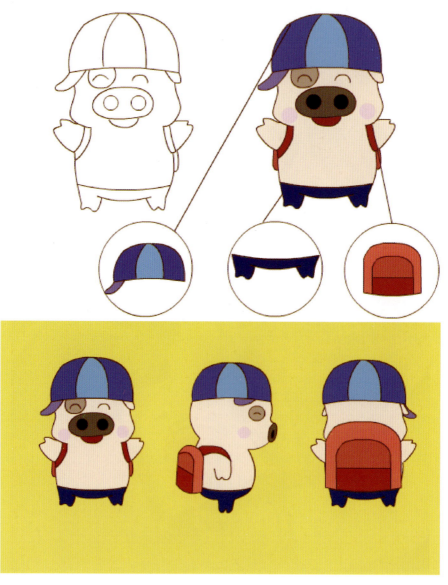

图3-38 "麦兜"卡通角色设计效果图

"麦兜"卡通角色手办制作效果如图 3-39 所示。

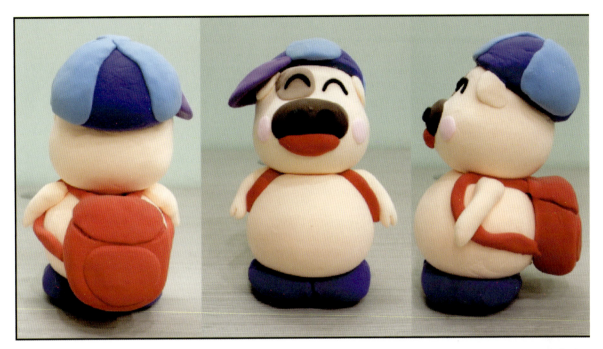

图3-39 手办制作效果

设计案例制作步骤：

（1）"麦兜"卡通角色手办材料准备。如有色轻黏土、泡沫球、擀面轴、一次性手套、剪刀、铁艺刀片、镊子等，如图 3-40 所示。

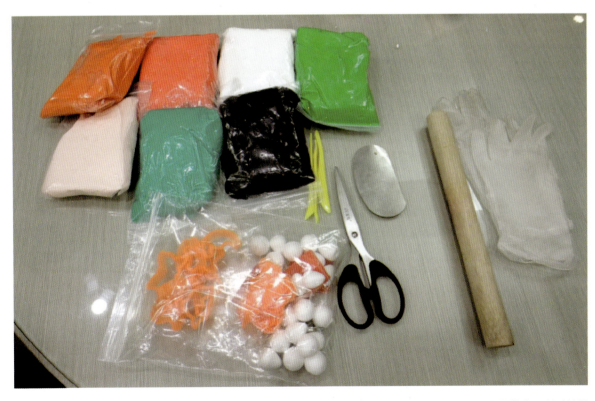

图3-40 手办制作实现所需材料

（2）首先制作"麦兜"卡通角色手办的脚（底座部分）。选择适合颜色的轻黏土，利用擀面轴等工具将轻黏土压扁，制作出合适大小的脚（底座），如图3-41所示。

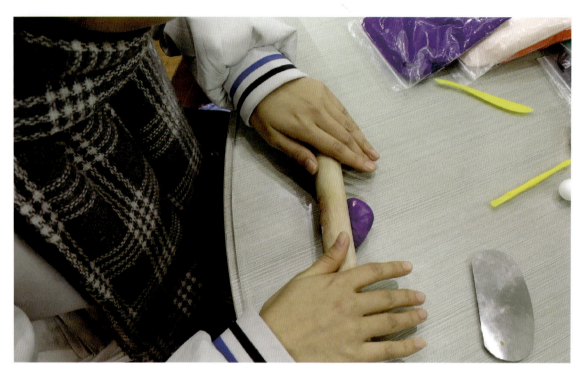

图3-41 手办制作实现1

（3）制作完成脚（底座）后，根据脚（底座）的比例制作麦兜的头部（帽子、眼睛、眉毛、嘴巴等），如图3-42所示。

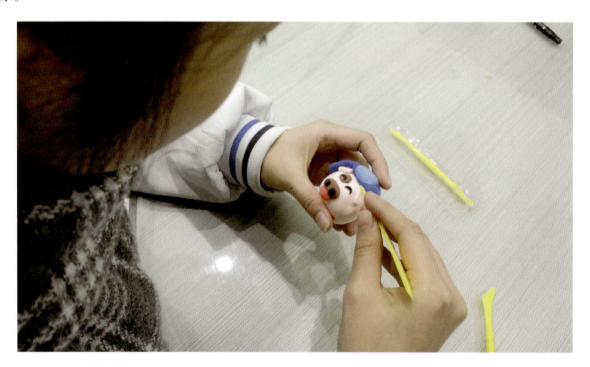

图3-42 手办制作实现2

(4)粘贴麦兜头部并调整比例大小,确保造型的准确与细节无误,如图3-43所示。

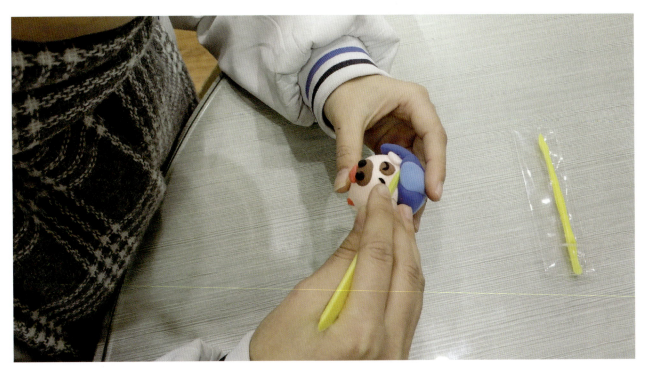

图3-43　手办制作实现3

(5)制作完成头部后,制作麦兜的身体、四肢、书包部分,如图3-44所示。

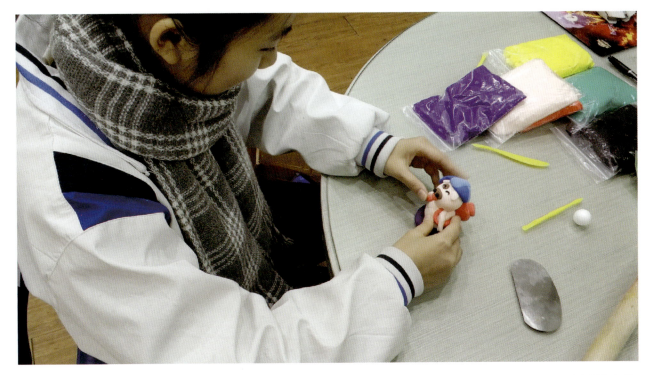

图3-44　手办制作实现4

（6）麦兜的身体、头部、四肢、书包（道具）完成后进行比例与造型的调整，并进行适合的固定，如图3-45所示。

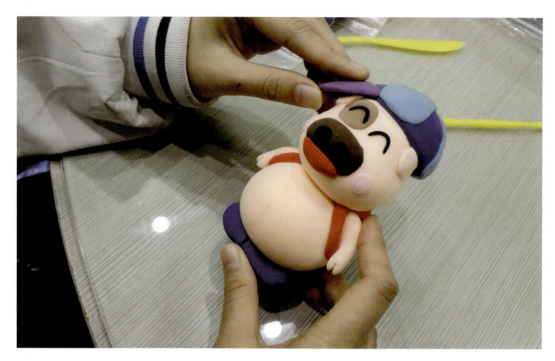

图3-45　手办制作实现5

（7）"麦兜"卡通角色手办完成了，如图3-46所示。

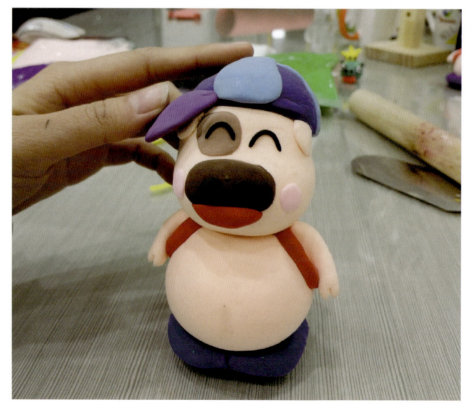

图3-46　手办制作实现6

DESIGN

第 4 章
拓 展 设 计

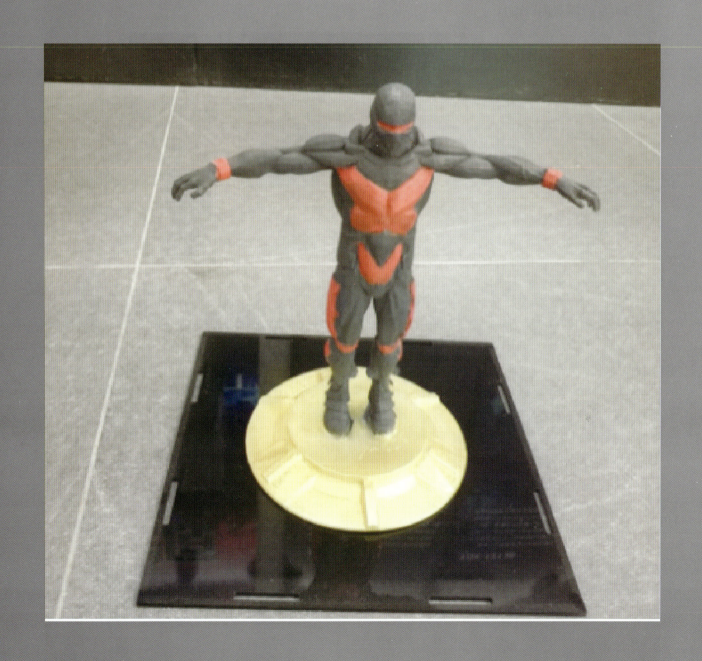

4.1 综合实例1：手包设计——口金包制作

设计要求：

根据所学知识技能制作一个口金包。

设计材料：

布艺材料（根据个人喜好自选款式）。

设计阶段前期草图展示：

学生在构思和草图起稿阶段，首先，明确创作所使用的布艺材料的质地特征、体积特征以及材料可能产生的结构组织特征；其次，合理搭配材料，使其能够较好地反映出各自材质的品质；再次，确定口金包造型的空间、立体构造等特点；最后，根据设计完成草图，如图4-1所示。

图4-1 口金包设计草图

设计案例制作步骤：

（1）材料准备包括口金、线、针、辅助夹、消水笔、里布、表布、单胶棉、剪刀、熨斗。部分材料展示如图4-2所示。

（2）根据图纸把里布、表布、单胶棉裁剪好，如图4-3所示。

（3）用熨斗把单胶棉熨到表布反面，如图4-4所示。

（4）把熨好的表布对折平针缝制两侧，如图4-5所示。

（5）对折用平针缝制（以上步骤里布也是一样缝制），如图4-6所示。

（6）将里布与表布正面相对，如图4-7所示。

（7）使用辅助夹夹好后，根据图中蓝色线平针缝制留出开口，如图4-8所示。

（8）缝制的时候要挨着单胶棉，如图4-9所示。

（9）缝完后从开口处把表布、里布的正、反面反过来，如图4-10所示。

第 4 章 拓展设计　105

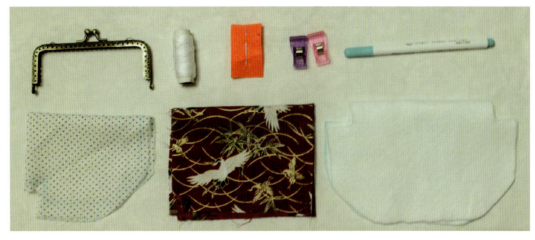

图4-2　口金包制作实现所需部分材料

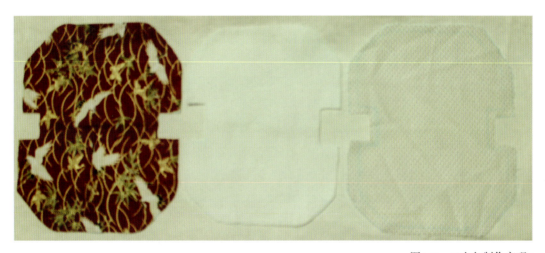

图4-3　口金包制作实现1

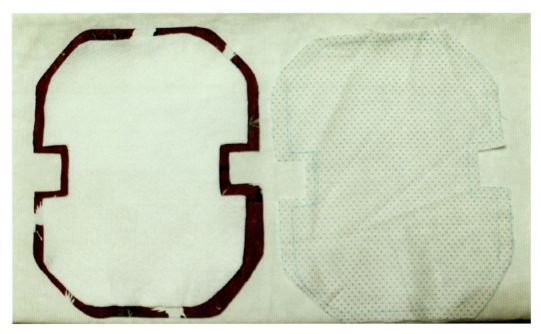

图4-4　口金包制作实现2

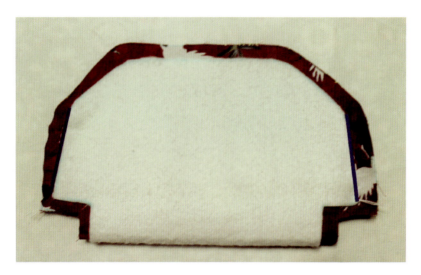

图4-5 口金包制作实现3

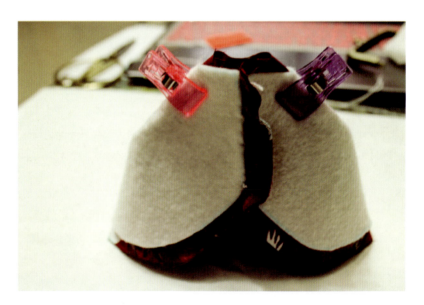

图4-6 口金包制作实现4

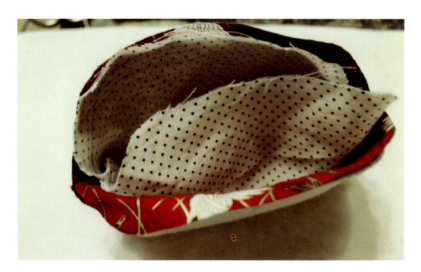

图4-7 口金包制作实现5

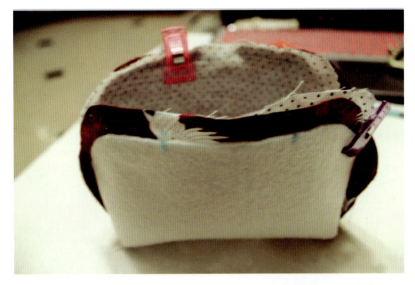

图4-8　口金包制作实现6

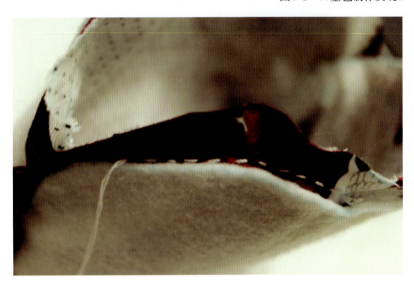

图4-9　口金包制作实现7

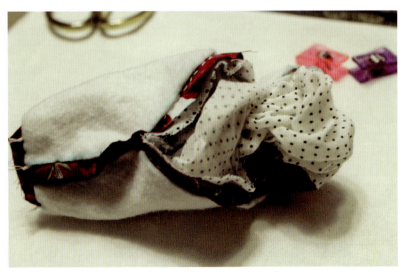

图4-10　口金包制作实现8

（10）翻过来以后的口金包已经成形了，如图4-11所示。

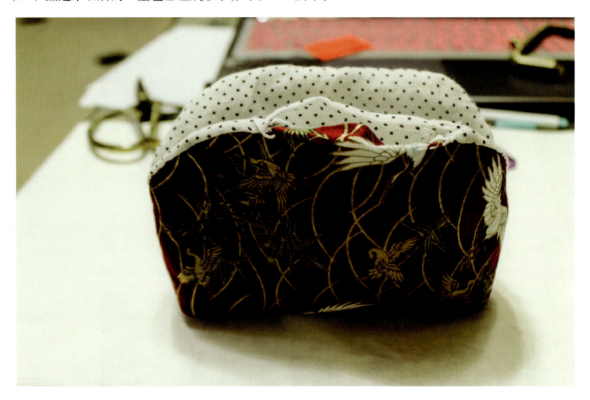

图4-11　口金包制作实现9

（11）使用藏针法缝制出口处，如图4-12所示。

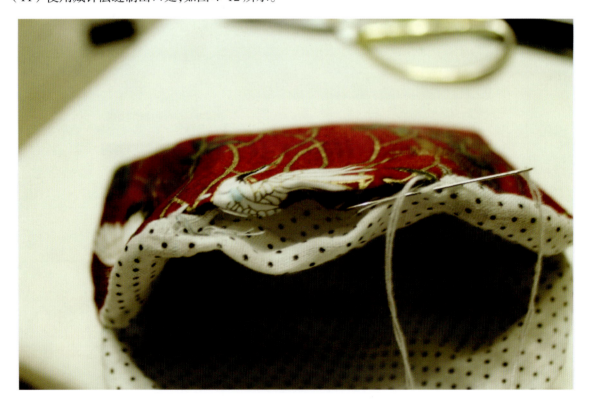

图4-12　口金包制作实现10

（12）使用平针距离袋口 0.3～0.4cm 处压线，如图 4-13 所示。

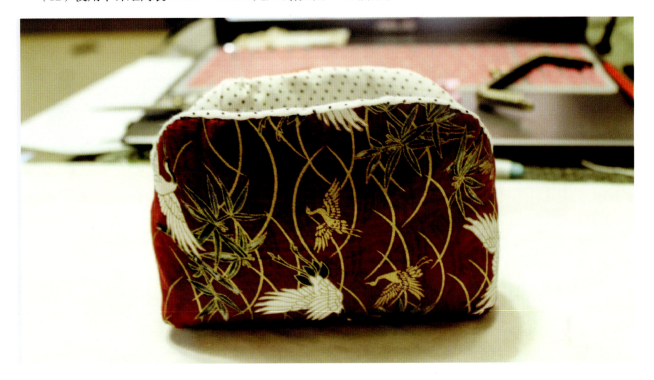

图4-13　口金包制作实现11

（13）把袋口边全部塞进口金包里面，然后整理整齐运用辅助夹将其固定好，如图 4-14 所示。

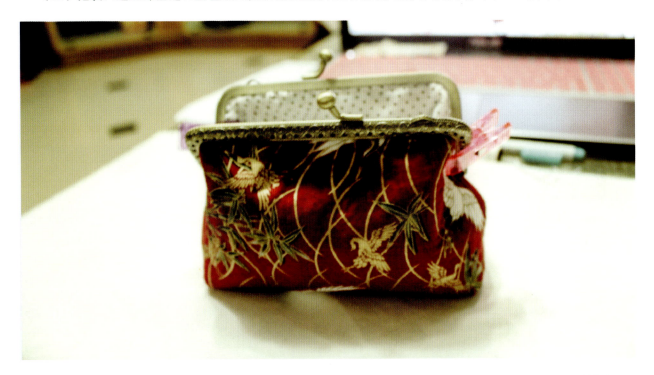

图4-14　口金包制作实现12

（14）开始缝制之前，先将袋口布塞入口金框中，然后固定好口金包与袋口布，由左到右开始缝制，如图 4-15 所示。

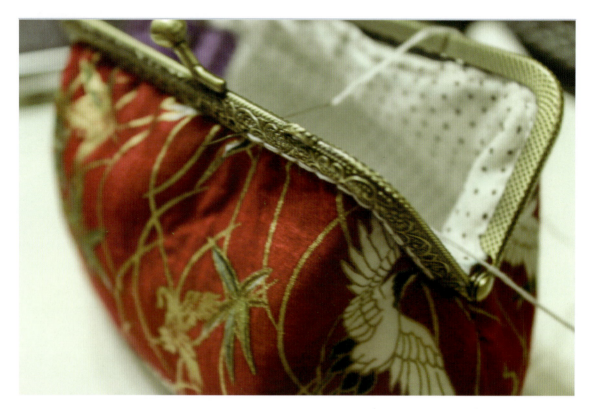

图4-15　口金包制作实现13

（15）口金包就缝制完成了，如图 4-16 所示。

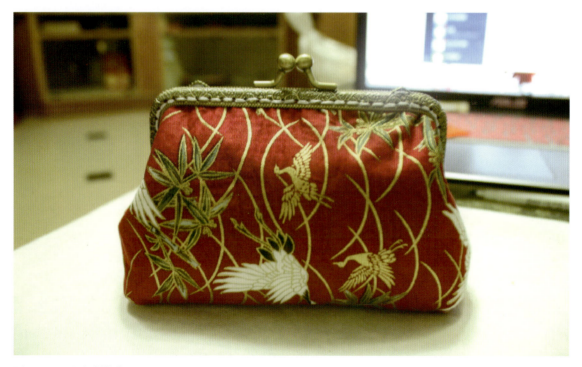

图4-16　口金包制作实现14

4.2 综合实例2：3D打印——游戏手办模型"独行侠"

利用所学知识进行3D游戏角色设计与打印的制作。

设计要求：

（1）造型与色彩结合要体现美感。

（2）完成3D游戏角色设计与打印成品制作。

（3）完成时间为24课时。

游戏类项目的美术设定大都来源于真实人物的比例与构造，所以要想做好三维游戏模型，一定要参考人体比例三视图，特别是新手在设计角色时更要认真参考和理解人体结构与人体比例，这是非常重要的（见图4-17）。

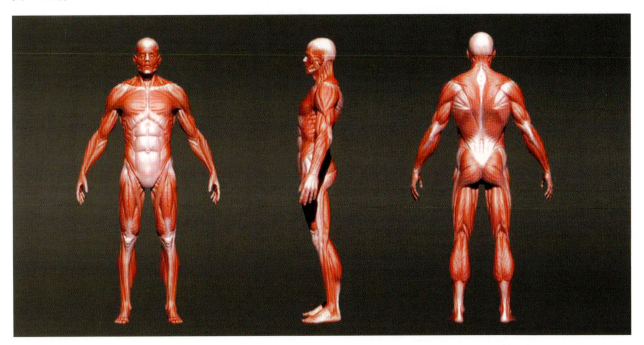

图4-17 男人人体比例三视图（CrazyZrp）

由于篇幅限制，此实例以"独行侠"手臂的制作为展示点在Maya三维软件中建立模型进行演示。"独行侠"3D打印游戏角色设计成品展示效果图如图4-18所示。

设计案例制作步骤：

（1）在Maya软件中创建圆柱体作为手臂模型，然后在属性编辑器中设置轴数为8，高度为2，并用旋转工具调整方向，使用移动工具和缩放工具调整形状，如图4-19所示。

（2）进入点选择模式，使用移动工具调整手臂肌肉，如图4-20所示。

（3）使用切割工具添加线条，进入面选择模式，选择手腕截面使用挤出面工具制造手掌，如图4-21所示。

（4）进入面选择模式，选择手掌截面，使用挤出面工具制造手指。在制作手指部分时要注意手臂上肱二头肌和肱三头肌的调整，如图4-22所示。

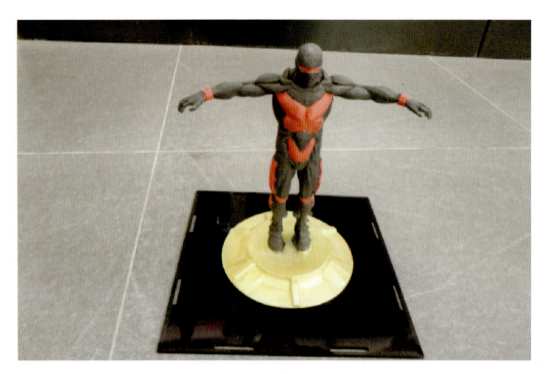

图4-18 3D打印手办效果

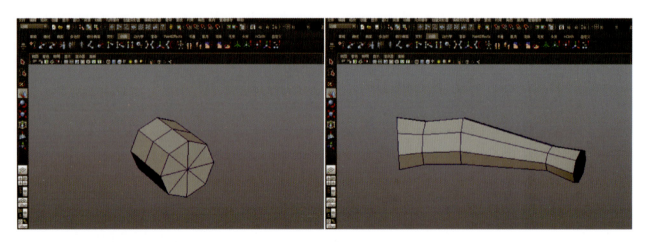

图4-19 Maya软件中模型手臂制作实现1

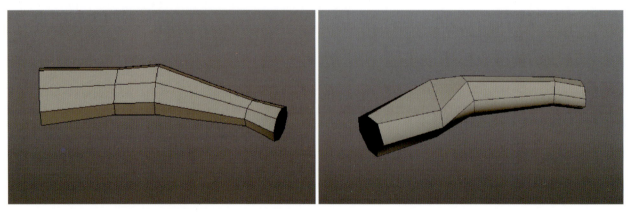

图4-20 Maya软件中模型手臂制作实现2

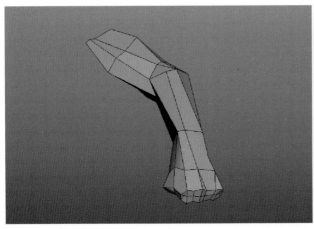
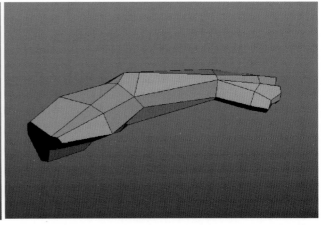

图4-21 Maya软件中模型手臂制作实现3

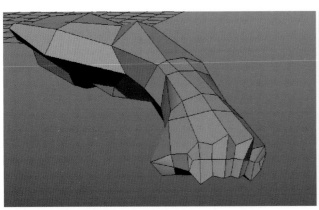
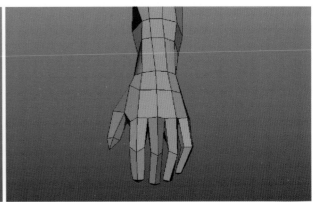

图4-22 Maya软件中模型手臂制作实现4

（5）继续使用切割工具在手臂、手肘、手掌部位添加线条，进行调整。选择手腕部分，使用挤出面工具制造护腕，如图4-23所示。

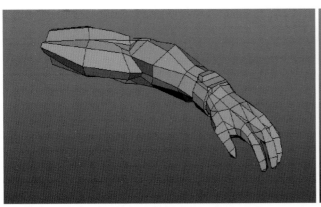
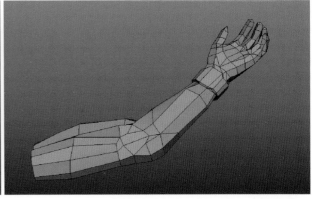

图4-23 Maya软件中模型手臂制作实现5

（6）创建正方体作为三角肌模型，然后在属性编辑器中设置细分宽度为8，高度为2，并用旋转工具调整方向，使用移动工具和缩放工具调整形状，如图4-24所示。

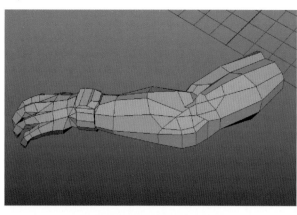
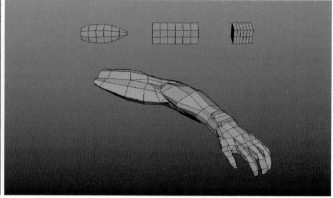

图4-24　Maya软件中模型手臂制作实现6

（7）使用移动工具和旋转工具调整三角肌的位置，如图4-25所示。

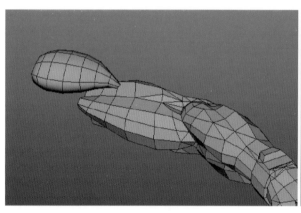
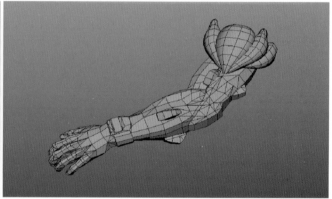

图4-25　Maya软件中模型手臂制作实现7

（8）手臂完成后，继续在软件中完成身体模型的制作，将手臂、身体、头部进行衔接，调整模型身体的比例与造型，如图4-26所示。

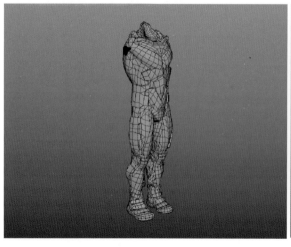
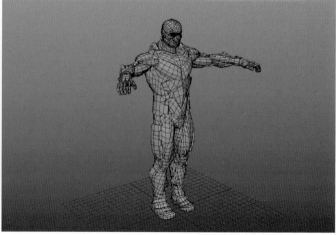

图4-26　Maya软件中模型制作实现8

（9）添加游戏角色道具与装备，完成角色游侠的属性设定，如图4-27所示。

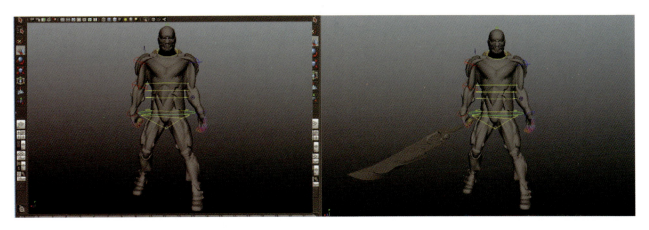

图4-27　Maya软件中模型制作实现9

（10）角色模型在Maya软件中完成后导出模型工程文件。在3D打印机中进行参数与大小的设置，并打印（根据模型的大小，其打印时间也不同，这个模型打印了3天），直至模型打印完成，达到展示图的效果（见图4-28）。

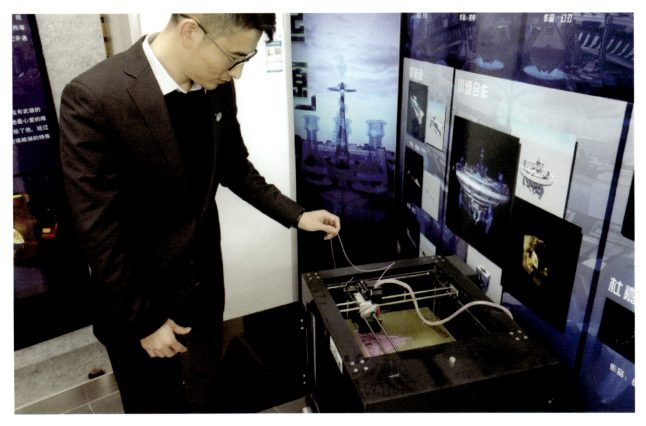

图4-28　3D打印机打印模型

参 考 文 献

[1] 王雪青.二维设计基础[M].上海：人民美术出版社，2011.

[2] 彭凌燕,肖岚,郭莹莹.构成基础[M].北京：北京工艺美术出版社，2011.

[3] 陈楠.平面构成[M].石家庄：河北美术出版社，2001.